New window
新視野117

# 隨手畫插畫 2，到處都可愛：

## 生活實用篇

### ゆるかわイラスト

Hiromi SHIMADA ◎著
楊詠婷◎譯

高寶書版集團

# Contents ✦ 目　錄

Part 2

## 可愛插畫輕鬆學

Part 3

## 插畫隨手畫之Q & A

# Part 1

## 隨處塗鴉快樂畫

如果可以在信紙、小禮物和便條紙上，
隨意畫上幾筆可愛的插畫，感覺一定很棒吧！
但是，你知道可愛塗鴉有更多的使用方法嗎？
就讓我們來介紹能讓人每天都 Happy，
可以輕鬆隨手畫的圖案吧！

# 給心愛的花盆加上標牌

**想不想在小花盆中添加一個俏皮標牌呢？**
**找一根冰淇淋木匙，在上面寫上名字、畫上圖案，就可以插到花盆裡了。**
**平凡的花盆，轉眼就會變得繽紛起來哦！**

❀ **需要的材料**

冰淇淋木匙
彩色原子筆
※ 如果是塑膠冰淇淋匙，
就要用油性筆。

還可以寫上植物的種
類、名稱和種的時間，
最好按照花草的顏色、
特徵來畫哦！

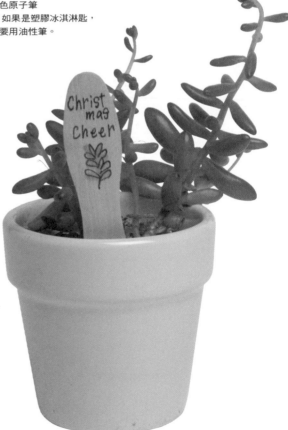

6

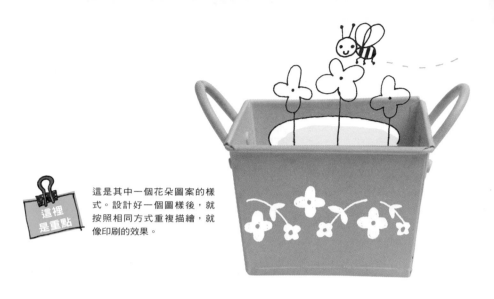

這裡是重點

這是其中一個花朵圖案的樣式。設計好一個圖樣後，就按照相同方式重複描繪，就像印刷的效果。

# 快樂加工花圃用具

在素燒陶盆和澆花壺上，畫上自己設計的圖樣，在養花蒔草時可以更愉快！

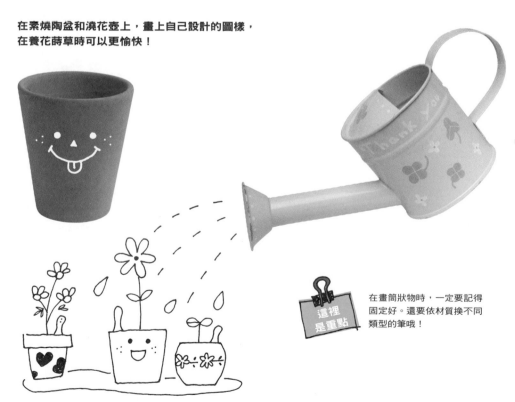

這裡是重點

在畫筒狀物時，一定要記得固定好。還要依材質換不同類型的筆哦！

# 敲門前要記得看！門把吊牌自己做

想休息、想出門或想享受一個人的時間時，
如果可以有個自己房間專用的可愛吊牌，那該有多好。
利用自己喜歡的文字做多樣設計，
讓看的人也覺得很棒。

這裡
是重點

記得要先確認過門把的
形狀和大小，再來裁切
紙板。因為是告示牌，
所以設計時要以文字為
主，這點要切記。

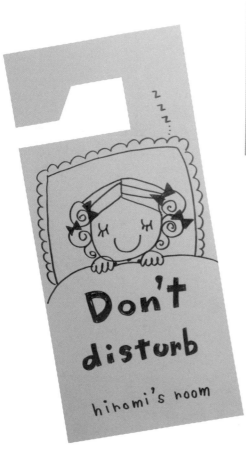

裁切出掛門把的空間

### ✂ 需要的材料

厚紙板
剪刀
喜歡的色鉛筆或原子筆

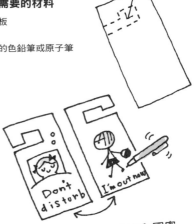

兩面都畫上文字和圖案

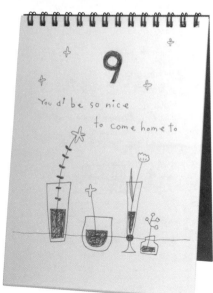

**需要的材料**

迷你活頁素描本（推薦 A6
或 B6 大小）
喜歡的筆

# 用自己喜歡的文字，迎接美好的一天

製作一個附有可愛插畫和註記的日曆。
日常生活中的某個場景，鼓勵自己的話語，
詩集或書中某段感人的句子，什麼都可以。
讓你翻開每一天，都會充滿期待。

日期、星期及註記的話要
盡量鮮明清楚。可以用極
細簽字筆或中性筆，會讓
插圖變得纖柔又有女人味。

在寫白板時，也可以順便加上
可愛插畫！

9

# 讓相框變成美麗藝術品

試著利用押花或葉子搭配可愛插畫，
然後裝飾在相框裡。
一點小小的特別創意，
就會讓隨手畫的塗鴉變藝術品！

搭配插畫圖案，用膠水或針線綴上裝飾品。

### 🎀 需要的材料

相框
符合相框大小的圖畫紙
押花、蕾絲等裝飾小物
喜歡的筆
木工膠或手工藝用膠
針與線

可用亮片、串珠、貝殼等……

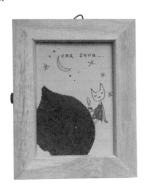

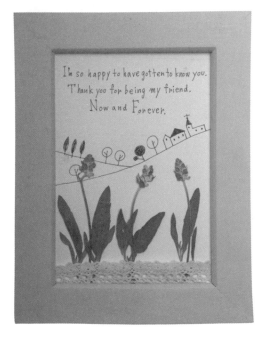

I'm so happy to have gotten to know you.
Thank you for being my friend.
Now and Forever.

拿掉玻璃，就變成立體的裝飾品囉！

這裡是重點

◎配上蕾絲緞帶

浪漫～

在黏上押花或碎布之前，最好先畫一下配置圖或設計圖。可使用淺色鉛筆，會比較不顯眼。

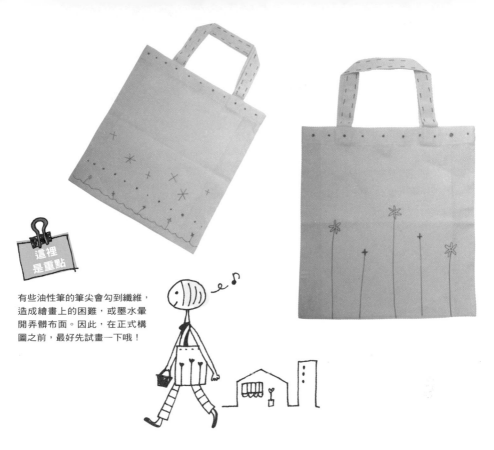

**這裡是重點**

有些油性筆的筆尖會勾到纖維，造成繪畫上的困難，或墨水暈開弄髒布面。因此，在正式構圖之前，最好先試畫一下哦！

# 世上獨一無二的 My 環保包

**帶著環保包購物是現在的潮流。**
**試著在包包上添加自己喜歡的圖樣或標語，**
**創造一個獨特的環保包，如何？**

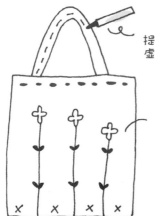

提手可畫上虛線縫腳

包包上的圖案最好簡單清爽，或搭配ＸＸ及●●等花樣，會讓整體感覺更有型。

**※ 需要的材料**

素色布包包
（可去 10 元商店尋寶）
油性筆或魔術筆
（可多嘗試幾種，選一枝畫起來最順的）

# 帶著 My 保特瓶享受環保氣氛

**隨身帶著 My 保特瓶，是每個人都能做的環保。**
**撕掉空保特瓶外的塑膠膜，**
**利用原子筆或奇異筆描上俏皮的圖案，**
**環保也可以變得很時尚哦！**

### ✂ 需要的材料

空保特瓶（撕掉外膜）
油性奇異筆

有好多種形狀可以選呢～♥

保特瓶上的圖案，越小顯得越可愛。

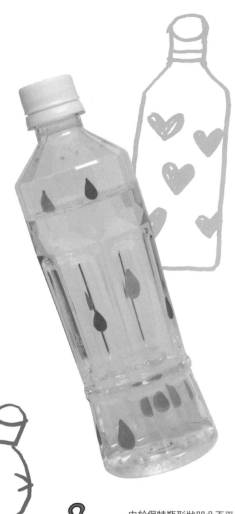

這裡是重點

由於保特瓶形狀凹凸不平，會造成繪書時色彩不均。所以盡量選擇簡單的符號或圖案，四處點綴在瓶身，風格就會變得既酷又可愛。

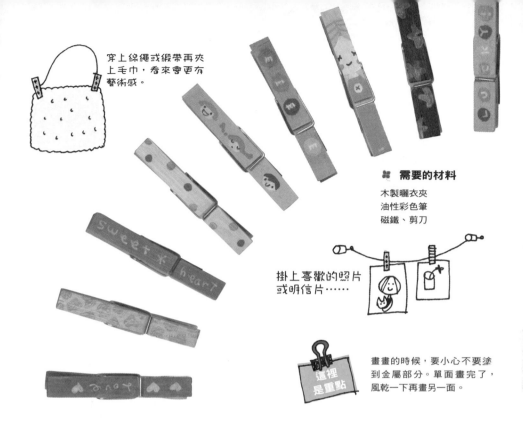

穿上綠繩或緞帶再夾
上毛巾,看來會更有
藝術感。

### 需要的材料

木製曬衣夾
油性彩色筆
磁鐵、剪刀

掛上喜歡的照片
或明信片⋯⋯

**這裡
是重點**

畫畫的時候,要小心不要塗
到金屬部分。單面畫完了,
風乾一下再畫另一面。

# 讓曬衣夾也多采多姿

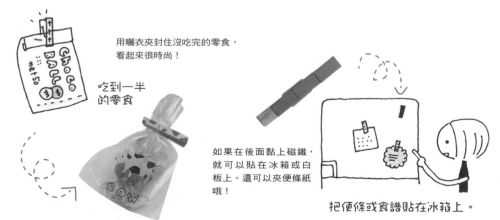

**木製曬衣夾也可以有繽紛色彩!
利用不同的花樣及顏色,畫出充滿個性的圖案。**

用曬衣夾封住沒吃完的零食,
看起來很時尚!

吃到一半
的零食

如果在後面黏上磁鐵,
就可以貼在冰箱或白
板上。還可以夾便條紙
哦!

把便條或食譜貼在冰箱上。

# 空紙盒變身精緻小物盒

平常用來裝保養品、飾品、信件或卡片等小物的紙盒，
如果在上面描繪插畫做裝飾……
亂糟糟的桌面或抽屜、書架，
馬上就可以變得乾淨又漂亮。

### 飾品小盒

**❀ 需要的材料**

紙盒（附盒蓋）、紙
彩色原子筆
裝飾用的包裝紙、蕾絲
或鈕扣等
剪刀、紙膠帶
木工膠或手工藝用膠

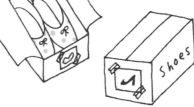

也可在鞋盒畫上小
圖。這樣不用打開
盒子，也能知道裡
面是什麼囉！

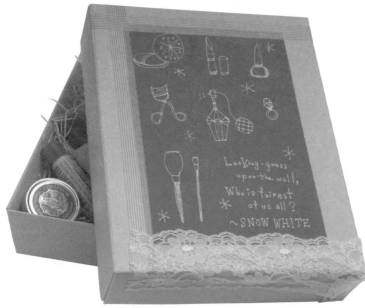

**這裡是重點**

盒面的裝飾也可以另外畫
在紙上，再用可愛的紙膠
帶固定。這麼一來，就可
以按照心情，隨時替換小
盒的圖樣哦！

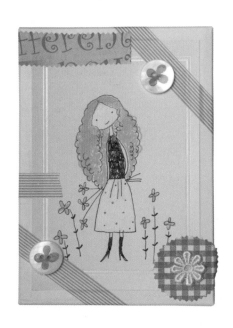

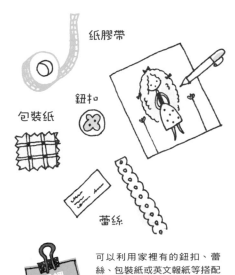

紙膠帶

鈕扣

包裝紙

蕾絲

可以利用家裡有的鈕扣、蕾絲、包裝紙或英文報紙等搭配組合,完成自己獨有的設計!

這裡是重點

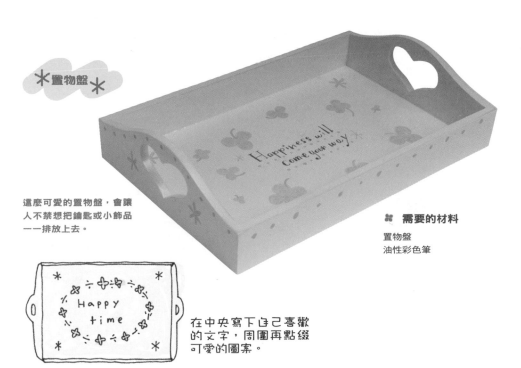

**置物盤**

這麼可愛的置物盤,會讓人不禁想把鑰匙或小飾品一一排放上去。

❋ **需要的材料**

置物盤
油性彩色筆

在中央寫下自己喜歡的文字,周圍再點綴可愛的圖案。

# 讓餐桌變愉快的可愛雜貨

只要在餐具上花點小功夫，就能讓餐桌顯得多采多姿。
簡單又好做的可愛小物，絕對讓家人或朋友眼睛一亮。

## ✖ 吸管裝飾 ✖

### ✄ 需要的材料

吸管
色紙
喜歡的筆
剪刀

### 🍃 做法

❶把色紙裁成自己喜歡的形狀，在中央切割出兩條 1cm 左右的橫線（對摺後比較好切）。
❷在色紙上畫上插圖。
❸把吸管像下面那樣插到色紙裡，就完成了！

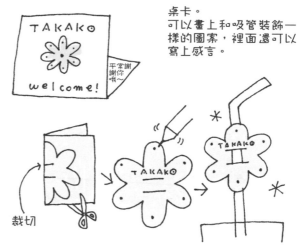

桌卡。
可以畫上和吸管裝飾一樣的圖案，裡面還可以寫上感言。

裁切

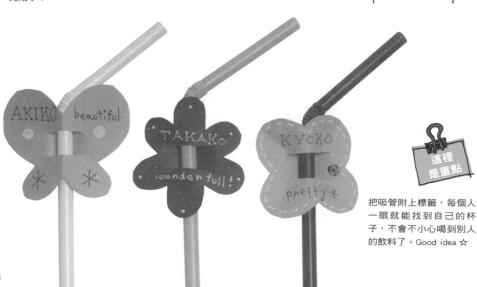

這裡是重點

把吸管附上標籤，每個人一眼就能找到自己的杯子，不會不小心喝到別人的飲料了。Good idea ☆

# ✳ 餐具紙套 ✳

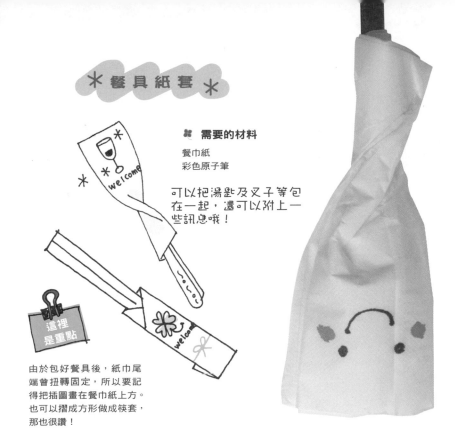

## ❈ 需要的材料

餐巾紙
彩色原子筆

可以把湯匙及叉子等包在一起，還可以附上一些訊息哦！

**這裡是重點**

由於包好餐具後，紙巾尾端會扭轉固定，所以要記得把插圖畫在餐巾紙上方。也可以摺成方形做成筷套，那也很讚！

# ✳ 筷 枕 ✳

大塊的石頭可以當作紙鎮。

## ❈ 需要的材料

小石頭或小樹枝（事先洗淨風乾）
油性彩色筆

畫圖之前，一定要把石頭上的髒污澈底洗乾淨。

小樹枝可以做成筷枕。

繪圖前先觀察石頭的特徵，會呈現既成熟又時尚的感覺哦！

**這裡是重點**

17

# 簡單小物卻充滿愛的鼓勵

平凡到不行的幼兒用品，只要加上插畫就會變得很有個性。
可以試著畫上動物、花朵或交通工具等孩子會喜歡的彩色圖案哦！

小兔兔
好像在說
早安～

畫畫時，鞋尖的部分要朝上
會比較好看；也可以左右不
同但有連續性，那樣的圖案
也很有趣。

**需要的材料**

室內鞋
油性彩色筆

只要使用同一個
圖案，就算不寫
上東西，也能很
快知道是自己的
東西。

小兔兔
圖案的東西
是我的！

## ✿ 需要的材料

小褲褲
油性彩色筆

圖案越簡單可愛越好。

在正式繪畫之前，可以先用鉛筆描下構圖。不過因為布料容易染色，所以不要畫得太細哦！

19

# 花樣抹布讓打掃也變有趣

用虛線在上面縫出各式圖案，抹布立刻變身可愛雜貨。
因為圖案簡單，只需要用針線縫出大大的虛線，
就可以很容易的完成哦！

### ✿ 需要的材料
毛巾、剪刀
粗縫線或繡線
針、緞帶、鉛筆

這裡
是重點

先用鉛筆在布上畫出圖
案，再依次縫出虛線。
最好選擇簡單又好縫的
圖案。

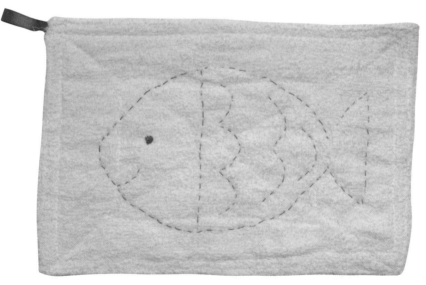

剪下 1/4 的毛巾。如果
毛巾太厚，孩子會很難
扭乾。

從裁切的地方向
裡摺成 3 層。

把緞帶繞成一圈固定在
角落，最後用縫紉機或
手縫把四邊縫好。

 →  →

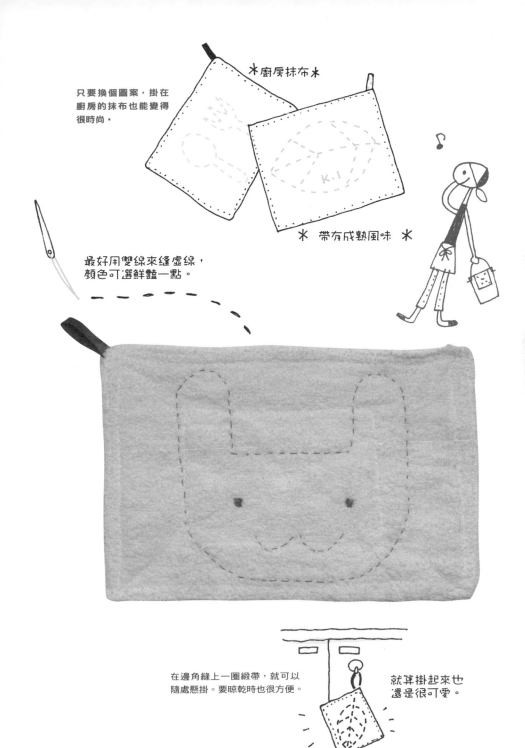

只要換個圖案，掛在廚房的抹布也能變得很時尚。

＊廚房抹布＊

＊ 帶有成熟風味 ＊

最好用雙綠來縫虛綠，顏色可選鮮豔一點。

在邊角縫上一圈緞帶，就可以隨處懸掛。要晾乾時也很方便。

就算掛起來也還是很可愛。

# 廚房廢物變身新奇玩具

廚房的清潔劑空瓶和布丁杯，只要小塗鴉就能可愛大變身！
空瓶除了可以重覆使用；隨著不同創意，也能和布丁杯或紙杯一樣，
變成孩子們喜愛的有趣玩具。

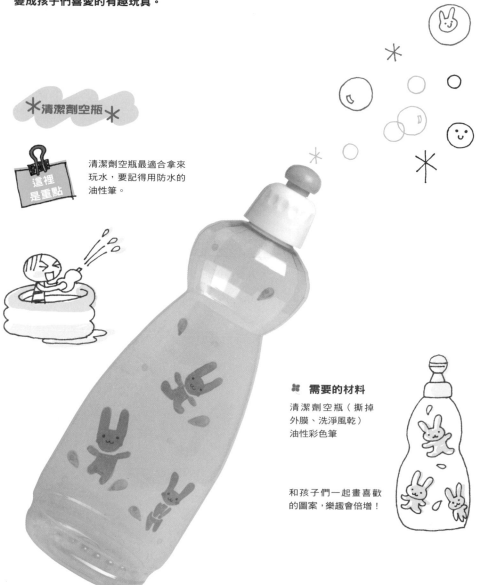

✳清潔劑空瓶✳

**這裡是重點**

清潔劑空瓶最適合拿來
玩水，要記得用防水的
油性筆。

✂ **需要的材料**

清潔劑空瓶（撕掉
外膜、洗淨風乾）
油性彩色筆

和孩子們一起畫喜歡
的圖案，樂趣會倍增！

# ✳布丁杯✳

## ✿ 需要的材料

空的布丁杯
油性彩色筆

可以拿來插花裝飾，
或當成辦家家酒的玩具

請吃
飯飯

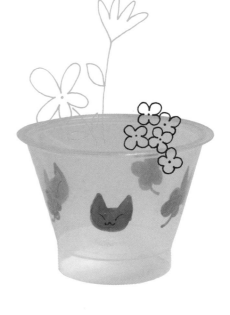

來挑戰會動
的紙杯玩具

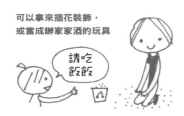

← 貼上耳朵

穿一個洞 →

← 紙杯

把兩個紙杯疊在一
起，在洞洞處畫上
兔寶寶的臉。然後
轉動杯子，大約畫
3 個。

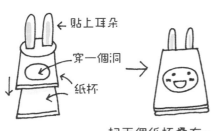

杯子裡放入彈珠

像玩溜滑梯一樣從板子
上滑下來，也很好玩哦！

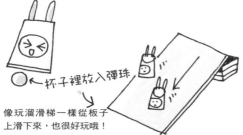

也可以轉
著玩

哇啊！

你看，
臉會變哦！

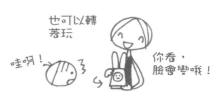

23

# 可愛拼圖 DIY

拼圖和紙牌遊戲，
如果可以自己來 DIY，一定更有趣。
還可以當作禮物送給家人或朋友！

＊ 拼 圖 ＊

### 需要的材料

空白拼圖（市售）或瓦楞紙
油性彩色筆
美工刀
雙面膠

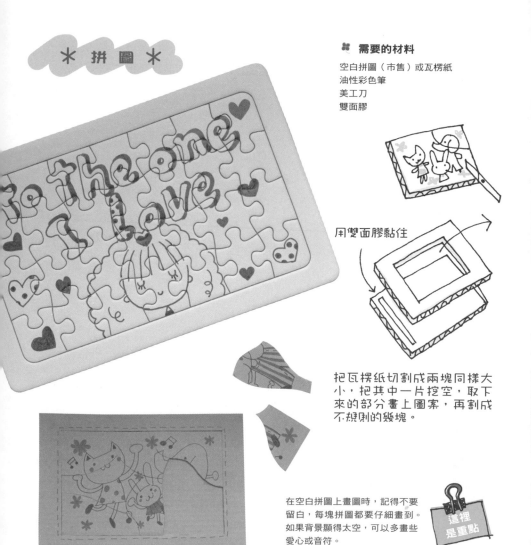

用雙面膠黏住

把瓦楞紙切割成兩塊同樣大
小，把其中一片挖空，取下
來的部分畫上圖案，再割成
不規則的幾塊。

在空白拼圖上畫圖時，記得不要
留白，每塊拼圖都要仔細畫到。
如果背景顯得太空，可以多畫些
愛心或音符。

這裡
是重點

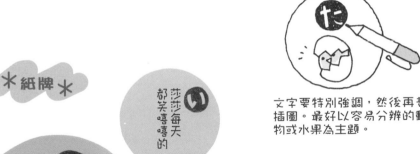

文字要特別強調，然後再畫插圖。最好以容易分辨的動物或水果為主題。

＊紙牌＊

莎莎每天都笑嘻嘻的 い

小兔兔出門了，她要去哪裡？ う

青蛙媽媽的蛋包飯最好吃 か

這裡是重點

文字如果要用反白的方式，可以先用鉛筆粗略畫出雛形，再用色筆塗滿周邊。

🎀 **需要的材料**

圓形厚紙板或杯墊
（可去 10 元商店尋寶）
油性彩色筆

可以一邊和孩子討論一邊畫；要塗色塊時，可以拜託孩子，他們會很高興哦！

# 自製禮物袋，送禮自用兩相宜

要分贈點心或土產時，就這樣直接送總有點沒意思……
這時，只要在保鮮袋畫上可愛插圖，就能解決問題了。
方法很簡單，收到的人卻能感受你的心意。♪

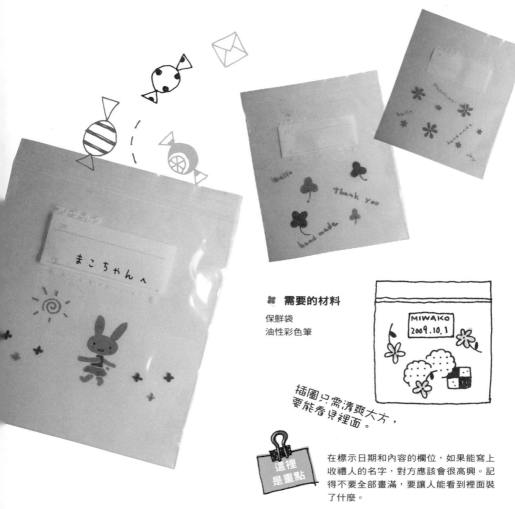

**✿ 需要的材料**

保鮮袋
油性彩色筆

插圖只需清爽大方，
要能看見裡面。

**這裡是重點**

在標示日期和內容的欄位，如果能寫上
收禮人的名字，對方應該會很高興。記
得不要全部畫滿，要讓人能看到裡面裝
了什麼。

塑膠材質的表面很光滑,最
好使用油性筆來畫。

只是分送點心也
變得時尚起來。♥

## ❀ 需要的材料

塑膠卡片袋(像明信片的透明包裝膜)
油性彩色筆
緞帶

如果袋子底色是黑色、深藍或深咖
啡色等暗色系,建議可以用白色筆
來畫,會讓圖案變得更亮眼。

分送照片的時候

包成迷你小禮物

27

# 重要的禮物包裝要更用心

要送禮給長輩或經常照顧自己的人，
或逢年過節的正式送禮，活用插圖或裝飾就更重要了。
多花點心思來想想怎麼包裝得更漂亮吧！

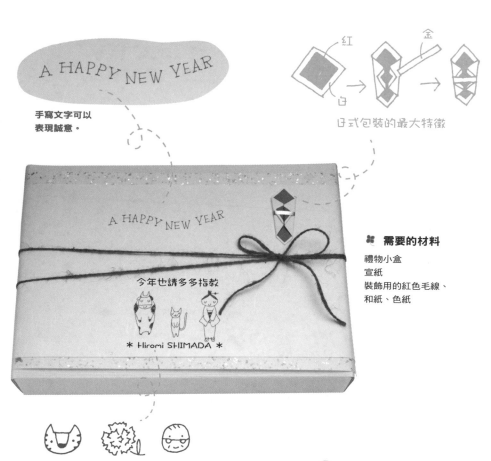

A HAPPY NEW YEAR

手寫文字可以
表現誠意。

日式包裝的最大特徵

### 需要的材料

禮物小盒
宣紙
裝飾用的紅色毛線、
和紙、色紙

如果是賀年，就畫生肖；母親節
就畫康乃馨或對象的Q版小圖。
就算是市售的包裝盒，也能變得
很特別。

這裡
是重點

使用宣紙可以呈現質感，
還有日式風格。還可利用
摺紙做出可愛小物，顯得
更有味道。

## 需要的材料

組合式禮物紙盒
圖畫紙
彩色原子筆
裝飾用的紙蕾絲、麻繩、
緞帶等
花邊剪
白膠

手工標籤

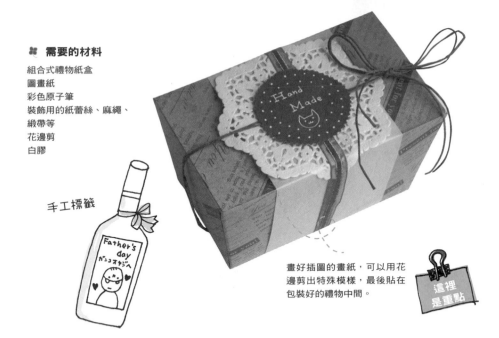

畫好插圖的畫紙，可以用花
邊剪出特殊模樣，最後貼在
包裝好的禮物中間。

這裡
是重點

# 簡單卻看來很費工的包裝

利用紙蕾絲當卡片，感覺立刻不一樣，
除了留言，別忘了也要畫上幾筆可愛插畫。
拿來包裝手工點心，更能傳達你的心意和溫暖。

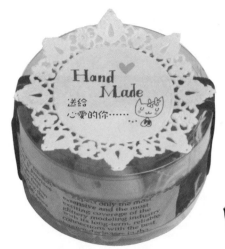

## 需要的材料

圓型塑膠盒
紙蕾絲
彩色原子筆
裝飾用的緞帶或英文報紙
白膠

也可以直接畫在紙袋上面。

這裡
是重點

剪下英文報紙貼在塑膠盒外圍，能
立刻提升質感。也可以放在盒子裡，
連白膠都可以省了，超方便☆

# 普通書本變時尚潮物

**如果要送書當禮物，可以自製紙書套讓書本大變身！**
**按照尺寸裁切畫紙，畫上可愛插圖，最後綁上緞帶，**
**馬上變成知性又時尚的潮物！**

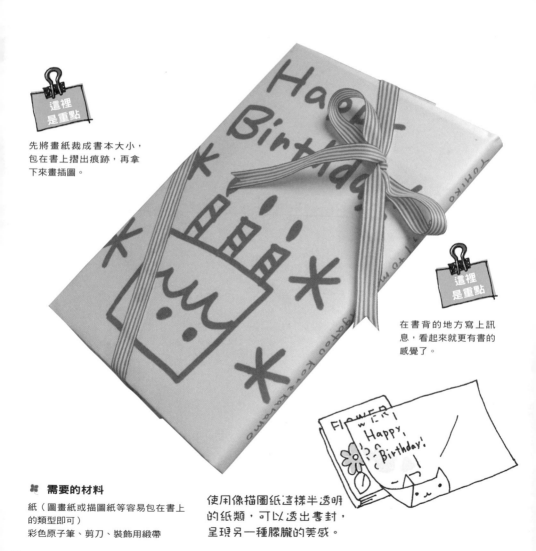

這裡
是重點

先將畫紙裁成書本大小，
包在書上摺出痕跡，再拿
下來畫插圖。

這裡
是重點

在書背的地方寫上訊
息，看起來就更有書的
感覺了。

### ✿ 需要的材料

紙（圖畫紙或描圖紙等容易包在書上
的類型即可）
彩色原子筆、剪刀、裝飾用緞帶

使用像描圖紙這樣半透明
的紙類，可以透出書封，
呈現另一種朦朧的美感。

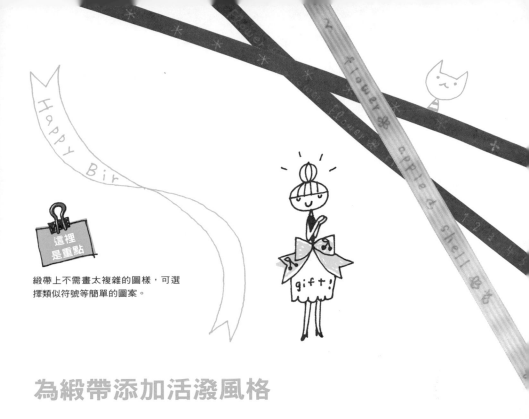

**這裡是重點**

緞帶上不需畫太複雜的圖樣，可選擇類似符號等簡單的圖案。

## 為緞帶添加活潑風格

緞帶是包裝時不可或缺的重要存在。
在上面加上插畫，可以創造出獨一無二的特別緞帶。
可以直接綁在禮物上；也可以做成蝴蝶結，用貼紙貼上去。

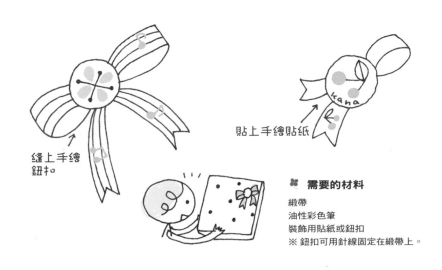

縫上手繪鈕扣

貼上手繪貼紙

✿ **需要的材料**

緞帶
油性彩色筆
裝飾用貼紙或鈕扣
※ 鈕扣可用針線固定在緞帶上。

# 餅乾也能拿來做畫

這麼簡單的插圖，做出來會好看嗎？
別懷疑，只要趕緊畫下去。
圖案雖簡單，烤出來卻可愛到極點，
充滿童趣的超萌表情，讓看到的人都會忍不住微笑。

### ✂ 需要的材料

做餅乾的材料
（參照下面）
竹籤（或牙籤）
餅乾模型

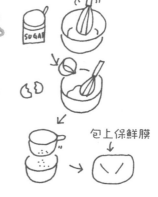

### 🍪 餅乾麵糰怎麼做

| | |
|---|---|
| 全麥麵粉　200g | ❶奶油在室溫中軟化後，加入砂糖打到 |
| 奶油　100g | 　發白起泡。 |
| 蛋　1顆 | ❷慢慢地加入蛋液，充分混合。 |
| 砂糖　70g | ❸將全麥麵粉過篩後加入混合。 |
| | ❹靜置一段時間後，包上保鮮膜放入冰 |
| | 　箱1小時以上。 |

包上保鮮膜

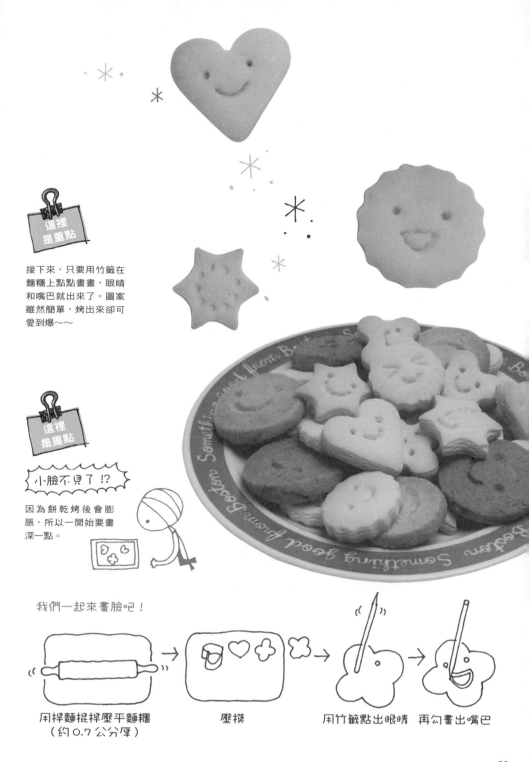

接下來,只要用竹籤在麵糰上點點畫畫,眼睛和嘴巴就出來了。圖案雖然簡單,烤出來卻可愛到爆～～

小臉不見了!?

因為餅乾烤後會膨脹,所以一開始要畫深一點。

我們一起來畫臉吧!

用桿麵棍桿壓平麵糰
(約0.7公分厚)　　　壓模　　　用竹籤點出眼睛　再勾畫出嘴巴

# 心意滿滿的卡片＆信件

想用卡片或信紙傳遞心意時，配上插畫會更有效果。
除了裝飾和搭配，如果能選擇具有象徵意義的圖，
更能讓對方為此感動。

**❀ 需要的材料**

空白明信片（或厚紙）
喜歡的筆

這裡
是重點

簡單的訊息，更要搭
配能傳達心情的特別
插畫。譬如白鴿和幸
運草的構圖，就既美
麗又深具意義。

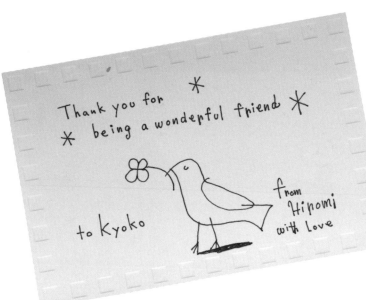

這樣搭配
也可以

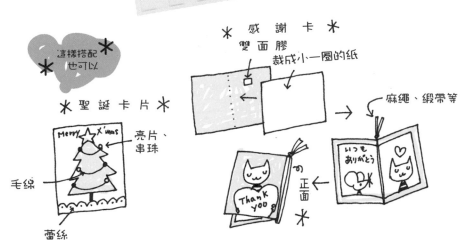

＊ 聖 誕 卡 片 ＊

毛線

蕾絲

＊ 感 謝 卡 ＊
雙 面 膠
裁成小一圈的紙

麻繩、緞帶等

正面

亮片、
串珠

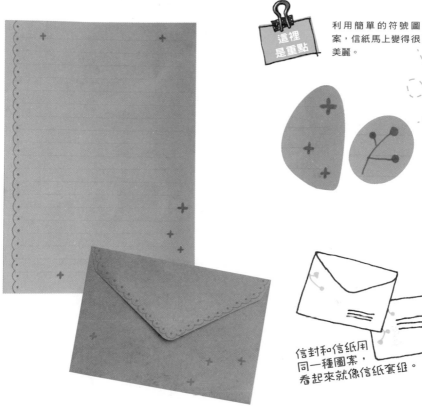

這裡
是重點

利用簡單的符號圖案，信紙馬上變得很美麗。

信封和信紙用
同一種圖案，
看起來就像信紙套組。

這裡
是重點

插畫要畫在不會妨礙文字和內容的地方，像角落或周圍，圖案簡單大方即可。

插畫

插畫

# 充滿童趣的卡片&便條紙

只是在紙上畫插圖，感覺好像不夠有時尚感……
這個時候，可以把畫紙剪成各種形狀，
或摺成特別的模樣，讓平凡的卡片變得更有個性。

## ❋ 需要的材料

彩色圖畫紙
白色果凍筆
剪刀或美工刀
裝飾用的緞帶
手工藝用膠

這裡
是重點

決定好卡片形狀後，先打好
草稿再剪下來，再依喜好裝
飾各種緞帶。

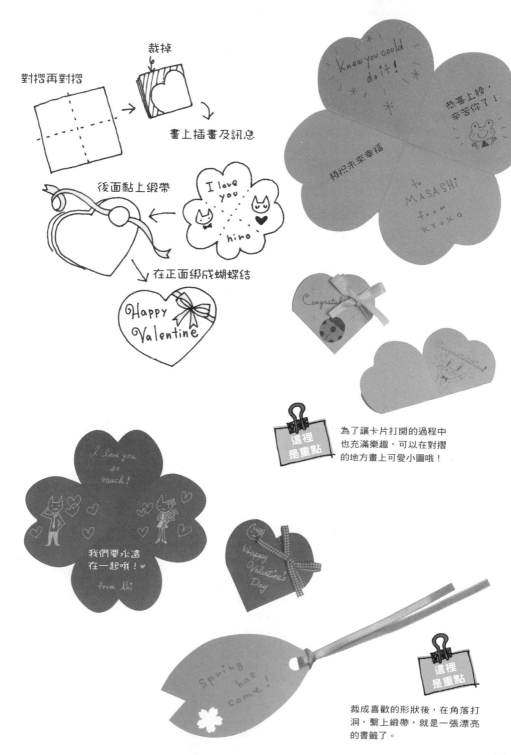

對摺再對摺

裁掉

畫上插畫及訊息

後面黏上緞帶

I love you
hiro

在正面綁成蝴蝶結

Happy
Valentine

Knew you could do it!

恭喜上榜，辛苦你了！

將祝未來幸福

to MASASHi from KYOKO

Congratu...

Congratulations!

I love you so much!

我們要永遠在一起哦！♥

from Aki

Happy Valentine's Day

這裡是重點

為了讓卡片打開的過程中也充滿樂趣，可以在對摺的地方畫上可愛小圖哦！

Spring has come!

這裡是重點

裁成喜歡的形狀後，在角落打洞，繫上緞帶，就是一張漂亮的書籤了。

# 手工貼紙增添生活樂趣

動手做手工貼紙，靈活裝飾周遭物品吧！
寫上名字，就能當作個人簽章；
貼在信封或禮物上，就成了漂亮裝飾。
多多創作，當作最獨特的珍藏吧！

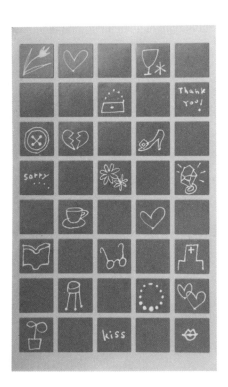

**這裡是重點**

深色的貼紙就用白色原子筆來
畫，感覺更有質感。也可以把
長方形貼紙剪成圓的，這樣形
狀又更多變！

雜貨 ‧ 空瓶 ‧ 禮物 ‧ 筆記本，愛貼哪就貼哪

❋ **需要的材料**

空白貼紙
（也可自己動手剪紙）
彩色原子筆

將紙或布片剪成細長形

畫上喜歡的圖案

背後貼雙面膠

或用花邊剪剪下使用

**這裡
是重點**

在包裝紙或英文報紙上畫圖，或在
長條形的紙上畫連續圖案再剪下來
用。手工貼紙的運用可說是十分多
變。還能用花邊剪裁成郵票風，感
覺也很特別哦！

❈ **需要的材料**

包裝紙或英文報紙
彩色原子筆
花邊剪
雙面膠

可利用包裝紙、英文報紙
或牛皮紙等身邊的常見素
材來做手工貼紙。

# 我的可愛私房食譜

想不想試著創作一本充滿心愛菜色的食譜集呢？
在材料和做法的文字中搭配活潑插畫，
無論什麼時候想做，都能幫你事半功倍。

建議使用
防水筆。

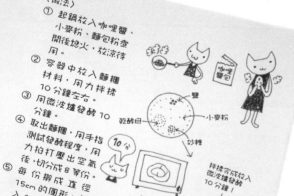

〈做法〉
① 起鍋放入咖哩醬、小麥粉、麵包粉煮開後熄火，放涼待用。
② 容器中放入麵糰材料，用力拌揉10分鐘左右。
③ 用微波爐發酵10分鐘。
④ 取出麵糰，用手指測試發酵程度，用力拍打壓出空氣後，切分成8等份。
⑤ 每份擀成直徑15cm的圓形，包入1.5大匙的餡料，封口捏成撥攏狀。
⑥ 用牛奶沾溼後鋪上麵包粉，放至烤盤備用。
⑦ 每個麵糰淋1小匙油，用180度烤20分鐘。

## 🎀 需要的材料

活頁筆記本或素描本
防水筆或防水性原子筆

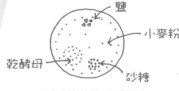

比起文字解說，插畫給人
的印象更深刻。

這裡
是重點

不必把所有的步驟都配上插畫，只需挑
出比較複雜的部份搭配說明即可。食譜
要看起來可愛，訣竅是文字＋插圖！

# 日式咖哩麵包

標題也試著用插畫風格來畫。

標示要清楚易懂。

〈材料〉

為了方便參考，建議使用活頁筆記本。

這裡是重點

做成料理日記，記下做菜的日期、原因或小插曲，也是很棒的主意。

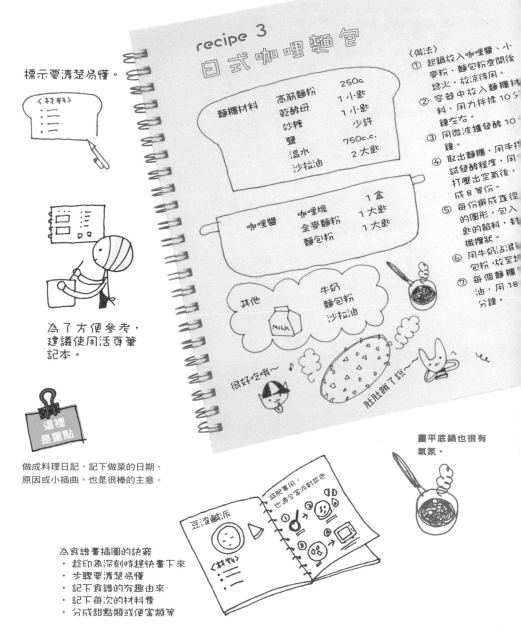

recipe 3
日式咖哩麵包

| 麵糰材料 | 高筋麵粉 | 250g |
| | 乾酵母 | 1 小匙 |
| | 砂糖 | 1 小匙 |
| | 鹽 | 少許 |
| | 溫水 | 750c.c. |
| | 沙拉油 | 2 大匙 |

| 咖哩醬 | 咖哩塊 | 1 盒 |
| | 全麥麵粉 | 1 大匙 |
| | 麵包粉 | 1 大匙 |

其他　　牛奶
　　　　麵包粉
　　　　沙拉油

MILK

很好吃哦～

肚肚餓了說～～

〈做法〉
① 起鍋放入咖哩醬、小麥粉、麵包粉煮開後熄火，放涼待用。
② 容器中放入麵糰材料，用力拌揉 10 分鐘左右。
③ 用微波爐發酵 10 分鐘。
④ 取出麵糰，用手指試發酵程度，用手打壓出空氣後，分成 8 等份。
⑤ 每份搓成直徑的圓形，包入1匙的餡料，封成橄欖狀。
⑥ 用牛奶沾溼後沾麵包粉，放至烤箱。
⑦ 每個麵糰油，用180度烤分鐘。

畫平底鍋也很有氣氛。

減肥實用，也適合當成對照表

豆渣鹹派

〈材料〉

為食譜畫插圖的訣竅
· 趁印象深刻時趕快畫下來
· 步驟要清楚易懂
· 記下食譜的有趣由來
· 記下每次的材料費
· 分成甜點類或便當類等

41

# 把每天的心情畫成插畫日記

一天結束後，如果可以把當天發生的事情，
或想法畫成插畫日記，感覺是不是很棒呢？
今天的午餐、喝酒的 Pub、剛買的小洋裝、
心愛情人的臉、怒氣沖沖的上司……
回過頭再看一次，每件事都變得好有趣！

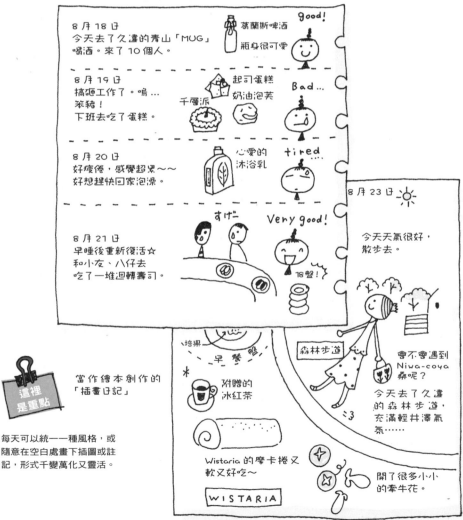

每天的「簡單插畫日記」

8 月 18 日
今天去了久違的青山「MUG」
喝酒。來了 10 個人。

蒙蘭斯啤酒
瓶身很可愛
good!

8 月 19 日
搞砸工作了。嗚…
笨豬！
下班去吃了蛋糕。

千層派
起司蛋糕
奶油泡芙
Bad...

8 月 20 日
好疲倦，感覺超累～～
好想趕快回家泡澡。

心愛的
沐浴乳
tired

8 月 21 日
早睡後重新復活☆
和小友、八仔去
吃了一堆迴轉壽司。

すげー
Very good!
18盤！

8 月 23 日 ☀
今天天氣很好，
散步去。

森林步道

會不會遇到
Niwa-coya
桑呢？

今天去了久違
的森林步道，
充滿輕井澤氣
氛……

蘋果
早餐盤
*
附贈的
冰紅茶

Wistaria 的摩卡捲又
軟又好吃～

WISTARIA

開了很多小小
的牽牛花。

這裡
是重點

當作繪本創作的
「插畫日記」

每天可以統一一種風格，或
隨意在空白處畫下插圖或註
記，形式千變萬化又靈活。

# 回憶點點滴滴的素描簿

讓旅行的快樂回憶，化為可愛插畫留藏心中吧！
把印象深刻的景色、食物或旅途中遇到的人都畫成畫，
順手再記下日期、交通工具、費用等細節，
就成了供日後參考的實用旅行指南。

用統一風格畫下想畫的事，特別
註記可以使用對話框，效果會更
好。建議使用自由度高的空白筆
記本或素描本！

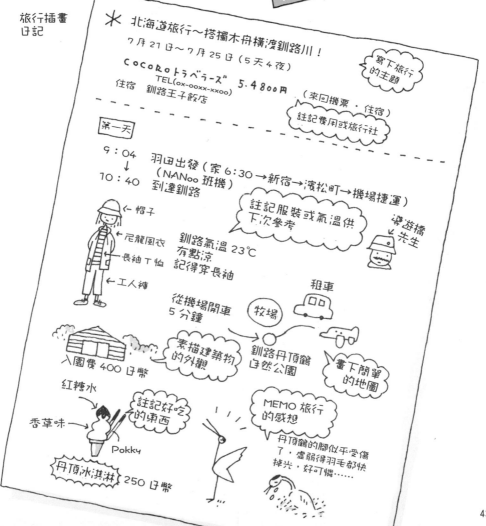

 **想畫什麼就畫什麼～！**

# Part 2

## 可愛插畫輕鬆學

想畫的東西有好多，
人物的臉、動物、家裡的東西……
只要抓到特點、找到平衡，
就能簡單畫出可愛俏皮的插畫了。
首先，就來挑戰眼前所看到的東西吧！

創造一個專屬自己的符號標誌，讓信紙或便條紙變得更可愛！

# 先從「臉」開始

在畫圖之前，先好好觀察一下臉部。參考照片或鏡子，
掌握輪廓或髮型等具有特徵的地方，是畫好的關鍵。

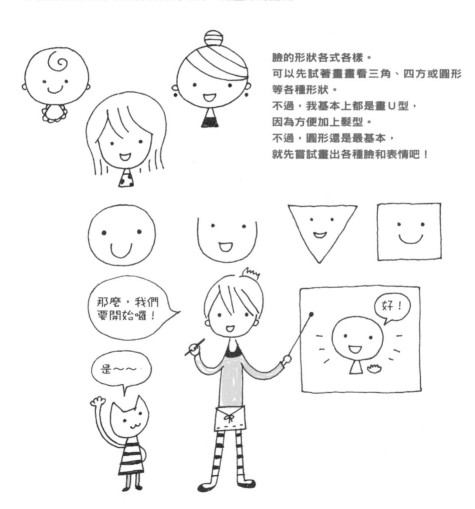

臉的形狀各式各樣。
可以先試著畫畫看三角、四方或圓形
等各種形狀。
不過，我基本上都是畫U型，
因為方便加上髮型。
不過，圓形還是最基本，
就先嘗試畫出各種臉和表情吧！

那麼，我們
要開始囉！

是～～

好！

## 「臉」的基礎是眼和嘴的位置

眼睛和嘴巴。這兩部分所畫的位置不同，
整張臉的印象、甚至是方向都會完全改變。
只要能掌握這個技巧，在畫人物插圖時會更得心應手哦！

全部集中
是嬰幼兒

分散給人
溫和感

縱向分配
有成熟感

只畫一隻
眼睛變側面

全部靠上
是看上方

反之是
看下方

很簡單
吧？

嗯。

叭噗～

一起畫畫看

參考上面的圖，
加上眼睛和嘴巴吧！

# 掌握表情符號，就能千變萬化

只要更動臉上的部位，就能創造各種表情。
再掌握表情符號，就能想變就變。
一起來創造充滿生命力的角色吧！

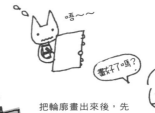

## 嘴巴的表情

嘴巴是臉上動作最多的部分。所
以，可以創造出很多表情。試著
露出牙齒或舌頭，讓表情更多樣。

這裡
是重點

把輪廓畫出來後，先
畫眼睛，再來決定嘴
巴的位置。這樣比較
容易取得整體的平衡。

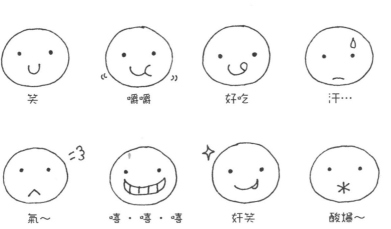

| 笑 | 嚼嚼 | 好吃 | 汗… |
| --- | --- | --- | --- |
| 氣～ | 嘻・嘻・嘻 | 奸笑 | 酸爆～ |

懼　　　哇・哈・哈　　　厚厚～　　　吃驚

## 一起畫畫看

參考左邊的圖，加上眼睛和嘴巴。
熟悉畫法後，去下面空白的地方畫上喜歡的表情吧！

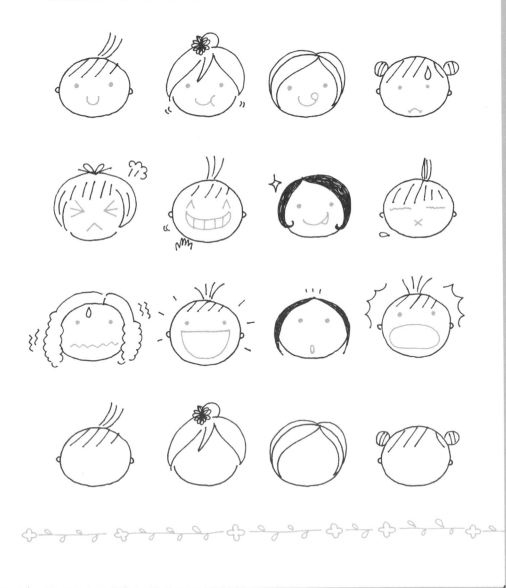

## 眼睛的表情

**俗話說，眼睛會說話。
張大、閉上或瞇在一起，
表情突然就變有趣了。**

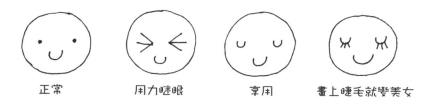

正常　　　　　用力瞇眼　　　　享用　　　畫上睫毛就變美女

## 眉毛的表情

**簡單的插圖其實不用畫眉毛，
但它有強調或表現複雜表情的效果。**

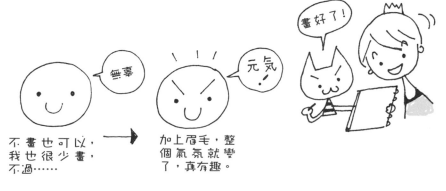

無辜

不畫也可以，
我也很少畫，
不過……

元気!

加上眉毛，整
個氣氛就變
了，真有趣。

畫好了!

哦哦!

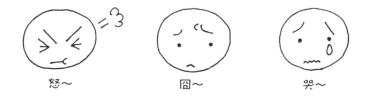

怒～　　　　　　囧～　　　　　　哭～

### 一起畫畫看

參考左邊的圖，畫好眼睛和嘴巴後，再試著加上眉毛。
熟悉畫法後，在下面空白的地方畫上喜歡的表情吧！

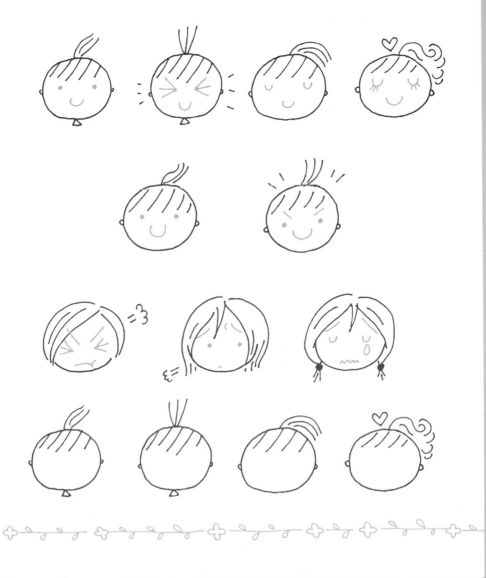

# 變化臉上部位來創造個性

畫插圖時，若是強調臉部特徵，就能突顯人物個性。
掌握自己或喜歡的臉部特徵，試著組合眼睛鼻子等部位，
就能創造出有趣的表情哦！

## 眼睛的各種變化

點目看起來平凡無辜，
上挑的狐狸眼帶著冷酷。
只是改變眼睛，人物的感覺就大大不同。

點目君　　　　「の」眼君　　　　細眼君　　　　狐狸眼君

 「你喜歡哪一種眼睛呢？」

## 一起畫畫看

參考上面的圖，
加上眼睛、鼻子和嘴巴。

變成小豬了～～

## 鼻子的各種變化

簡單的插圖同樣可以省略鼻子。
不過，鼻子給人的印象十分有趣，
大家可以試試看哦！

不畫也無所謂

「斜線鼻」

感覺會變很大。
「點點鼻」

「高鼻子」

「小三角鼻」

## 一起畫畫看

參考上面的圖，加上眼睛、鼻子和嘴巴。

# 只要抓到訣竅，全身圖也很簡單

**這裡要教大家，怎麼簡單畫好全身圖。**
**只要掌握到重點，就能畫出比例漂亮的全身圖哦！**

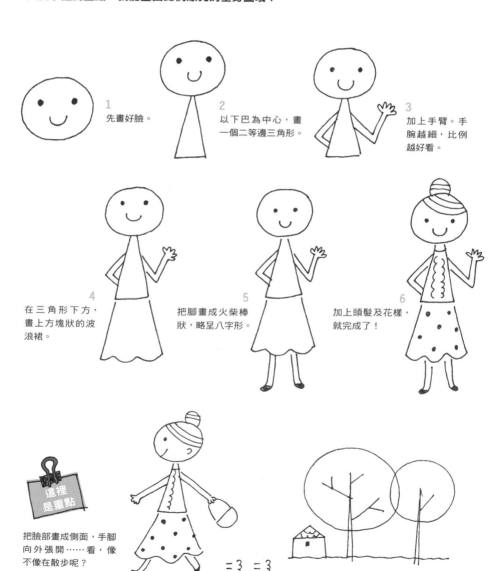

**1** 先畫好臉。

**2** 以下巴為中心，畫一個二等邊三角形。

**3** 加上手臂。手腕越細，比例越好看。

**4** 在三角形下方，畫上方塊狀的波浪裙。

**5** 把腳畫成火柴棒狀，略呈八字形。

**6** 加上頭髮及花樣，就完成了！

**這裡是重點**

把臉部畫成側面，手腳向外張開……看，像不像在散步呢？

= 3　= 3

# 挑戰男女老少

從小嬰兒到男孩、女孩、
成人、老爺爺、老奶奶，
每個年齡層都來畫畫看吧！

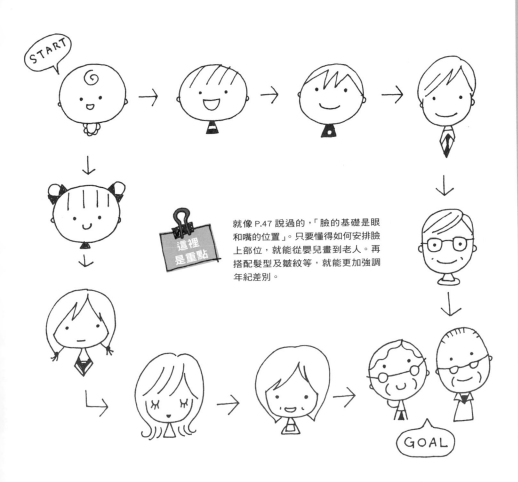

就像 P.47 說過的，「臉的基礎是眼和嘴的位置」。只要懂得如何安排臉上部位，就能從嬰兒畫到老人。再搭配髮型及皺紋等，就能更加強調年紀差別。

# 如果把自己比喻成動物⋯⋯

**要是想化身成動物，要怎麼畫呢？**
**先想想自己像什麼動物，**
**再來創造自己的「動物角色」吧！**

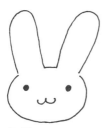

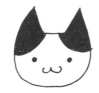

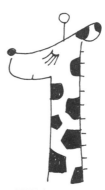

**豬**

鼻子是特徵，臉形畫成
稍扁的橢圓形更像。

**貓**

把耳朵塗黑或畫上花
斑，感覺會更有個性。

**長頸鹿**

畫成側面比較好畫，長
長的睫毛和斑紋是重
點。

**兔子**

長耳朵是特徵。拉開雙
眼距離，感覺會更可愛。

**熊**

先在中央畫上黑鼻子，
比較容易抓到比例。

**狗**

長形臉用側面比較好畫。

**貴賓狗**

貴賓狗只要加上毛髮，
一眼就能認出來。

**松鼠**

斜側面的方向最好畫。
畫鼻子時，感覺要像是
放在輪廓線上面。

**老鼠**

倒三角的臉形＋大耳朵。
在頭上裝飾一朵花也很
可愛！

## 一起畫畫看

**參考左邊的圖，**
**挑戰一下各種動物的臉吧！**

一起學會怎麼畫符號、英文字母及裝飾，
成為畫插畫的高手吧！

# 如何簡單隨手畫

想要簡單隨手畫好插畫，訣竅就是「線條越少越好」，
例如一看就很俐落的「文字、符號、裝飾線」。
只要重覆那些圖案，就能找到專屬自己的偷懶插畫法了。

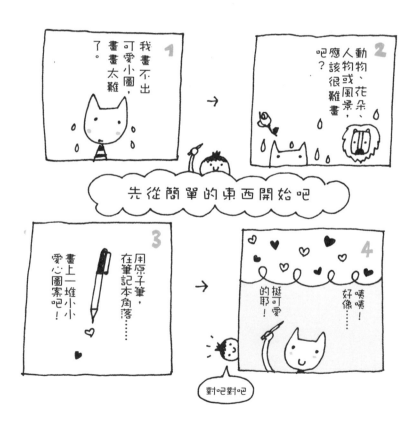

# 當英文字母遇到插畫

以英文字母為基本形，與植物或符號做簡單的組合，
就能完成充滿個性的文字！首先就來創作自己姓名的英文縮寫吧！

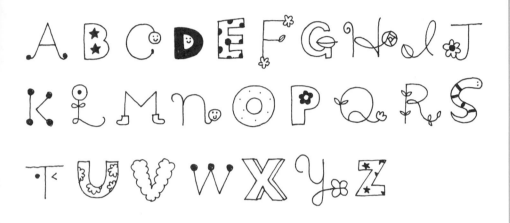

一起畫畫看

參考上面的圖，挑戰一下英文字母的畫法吧！

# 畫成 Icon 模樣也很可愛

從字母開始發想，試著將插畫與字母相互結合吧！
不用想得太複雜，只要把圖形和字母簡單畫在一起就行了。

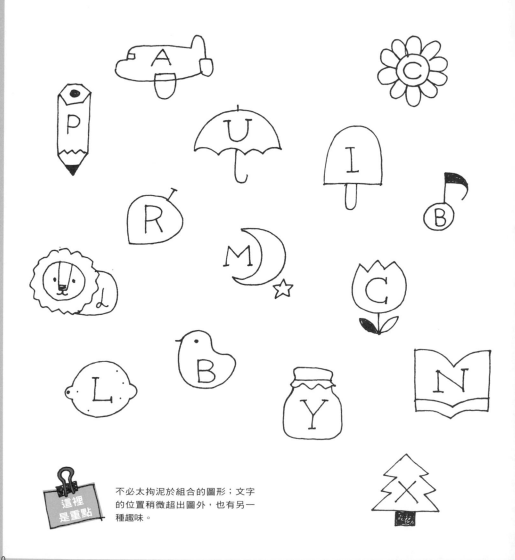

這裡
是重點

不必太拘泥於組合的圖形；文字
的位置稍微超出圖外，也有另一
種趣味。

## 一起畫畫看

在空白的地方，
畫出自己喜歡的 Icon 吧！

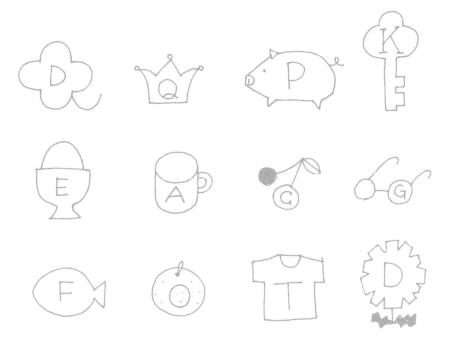

# 符號・圖樣隨手畫

利用星星、愛心、點線、圓圈及方塊，
還有動植物等，都能設計出各種花樣。
可以當作背景裝飾、花邊等，可說非常實用。

這裡
是重點

利用符號設計花樣
時，要把握大小的
比例，隨機抓好間
隔。像水珠那樣疊
在一起，也能創造
出不同的味道哦！

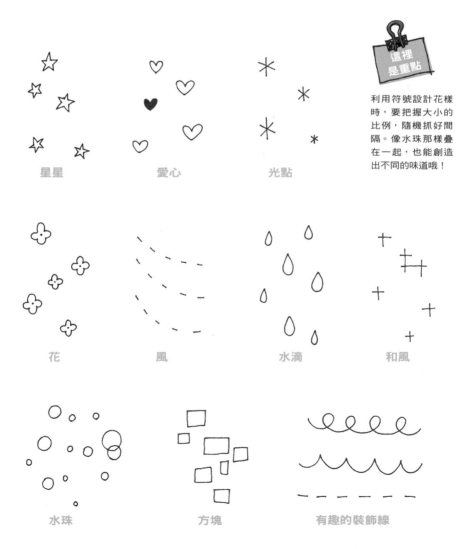

星星　　　　　愛心　　　　　光點

花　　　　　風　　　　　水滴　　　　　和風

水珠　　　　　方塊　　　　　有趣的裝飾線

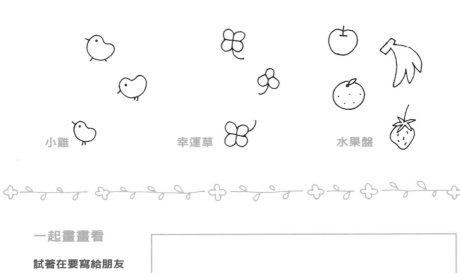

小雞　　　　　幸運草　　　　　水果盤

## 一起畫畫看

試著在要寫給朋友
的信紙，畫上可愛
的裝飾插圖吧！

# 花草　‧　動物隨手畫

**好想畫畫看！但是好像很困難……**
**其實，只要掌握好外形，**
**就能簡單畫好花草、動物和昆蟲。**
**線條雖然簡單，所以可以輕鬆畫。**

### 小蒼蘭
把花瓣畫成心形，就能
呈現我見猶憐的感覺。

### 百合
強調大片花瓣與細莖的
特徵。

### 向日葵
強調花瓣形狀及花心的
部分。

### 山茶花
訣竅是同時畫出雄蕊和雌
蕊。再加上葉片更讚！

### 牽牛花
在圓形中央加上類似星
形的圖案，再增添葉片
更像。

### 鬱金香
先畫花瓣，最後加上形
狀像雙手的長葉片。

如果要畫眾多不同的花，
線條越簡單越可愛。

畫小鳥時，要先掌握
整體外形。

畫各種不同的小狗
也很有趣。

大部分的動物都是
側面最簡單好畫。

畫昆蟲時，加上一點＋
或 × 的要素，感覺會
更有味道。

還可加上該種動物
特有的代表物品。

當廚具、穿搭或化妝品變插畫，直接萌到爆！

# 我家的廚具們

材質及形狀各有不同的廚房用品。
先好好觀察一下，掌握它們的外形，
再加上眼睛嘴巴，幽默可愛的插圖就出現了。

**這裡是重點**

不必刻意畫成立體圖，簡單
的平面就可以了。

**電器**

把微波爐的門當作臉，畫上眼
睛嘴巴，就立刻變可愛。果汁
機要強調它獨特的三角外形。

**餐具及湯杓**

盡量強調圓潤感，突顯溫馨的感覺。
讓它們排排站也很可愛。

**鍋具**
用爐火及水蒸氣表現煮東西的樣子，會讓平凡的鍋具變可愛。

**各種用品**
先從平時最常用的湯碗、飯碗等開始畫起。

**一起畫畫看**

**熟悉畫法後，
就來挑戰平時常用的廚具吧！**

# 華麗可愛的甜點們

**裝飾華麗的甜點，
是插圖中最受歡迎的類型。
再加上蠟燭和小盤子，氣氛就更完美了。**

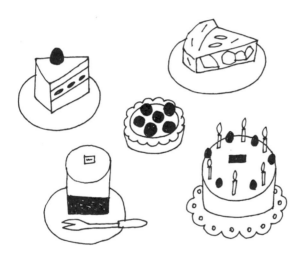

**蛋糕**

先畫出基本的三角形及圓形，就可以開始裝飾了。切塊的蛋糕，還可以一邊想像口味一邊描繪夾層。

**餅乾**

餅乾很簡單，只要畫出形狀搭配小點就可以了。當然，如果可以把它放在木盤上或改變一下形狀，感覺會更豐富。

**和菓子**

和菓子的形狀雖然簡單，但卻不好畫。可以搭配特別的盤子或和風木叉、季節花草等，來強調「和」的印象。

### 其他甜點

像糖果或牛奶糖等，只要畫出包裝紙就ＯＫ。簡單的零食，則可以多畫幾個來加深印象。

### 一起畫畫看

**熟悉畫法後，就來畫下午茶想吃的甜點吧！**

# 料理可用極簡風格

**畫料理時，不要刻意強調食材及質感，
簡單的線條反而能顯出美味。
用極簡風來呈現出美食吧！**

在盤子中間放上方式的法
式凍派，很法國風！

咖哩飯可以加入三角
及方形的食材，搭配
湯匙效果更好。

熱騰騰的火鍋可以藉
由蒸氣表達燙的感覺。

只是加上蛋杯，馬
上就能知道是在畫
水煮蛋。

茶具也只要簡單畫出形
狀，加上蒸氣及笑臉，
整個氣氛超溫馨。

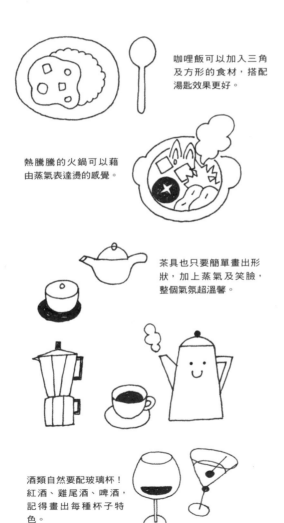

酒類自然要配玻璃杯！
紅酒、雞尾酒、啤酒，
記得畫出每種杯子特
色。

今天的菜色。在烤魚邊點綴的
檸檬及葉片很寫實，木湯碗的
木紋也呈現出和食的質感。

## 一起畫畫看

試著畫出昨天的早餐、中餐和晚餐。
畫出自己「最想吃的美食料理」也ＯＫ！

# 挑戰各式服裝穿搭

**如果是現代的衣服，只需學會如何表現基本形狀及素材感即可。**
**先從家裡的衣櫥裡，選幾件簡單的衣服畫畫看吧！**
**之後，就可以自由搭配囉。**

**上衣**

長袖Ｔ恤還算好畫，只要強調袖
子的色彩對比就好。毛衣則要在
領口及袖口處畫上直線，表現毛
線的蓬鬆感。

**褲、裙**

牛仔褲只要加上縫線，味道就
出來了；膝蓋處的抓破則帶出
休閒感。蛋糕裙可以用細線表
現飄逸感。

**服裝搭配**

無袖碎花上衣搭配長褲，碎花上衣皺摺
的花紋很有女人味。

**洋裝**

胸前帶有皺摺的夏日清純小洋裝。上半
部的細微小點，呈現出彈性感。

如果不知道畫什麼，可以參考時
尚雜誌的照片。先試著畫出衣服
的形狀吧！

這裡
是重點

一起畫畫看

讓模特兒穿上你設計的衣服吧！

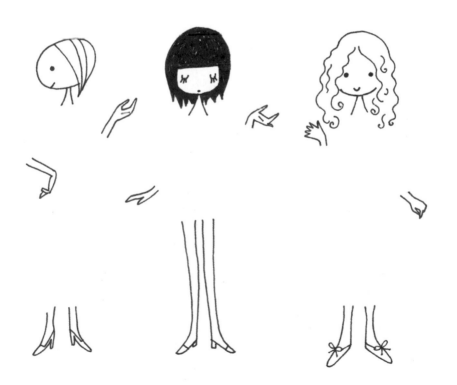

# 靠小物畫出高級時尚

**學會服裝的畫法後，接下來就是學習畫鞋子、
飾品等小物，挑戰更上一層樓的時尚插畫。
為了抓住它們的特徵，先從形狀開始練習。**

**鞋子**
先學平底鞋、綁帶涼鞋的畫法，
之後再來挑戰高跟鞋或長筒靴。

**帽子**
寬邊帽很有淑女風格，窄邊帽則
比較休閒。等到自己可以畫出帽
子的個性，再嘗試加上花紋。

**包包**
托特包外形鮮明，比較好畫，只
要強調提手部分即可。竹籃包則
可藉由規則小點表現竹籃的質感。

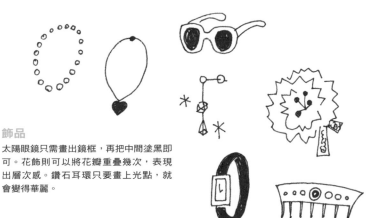

**飾品**
太陽眼鏡只需畫出鏡框,再把中間塗黑即可。花飾則可以將花瓣重疊幾次,表現出層次感。鑽石耳環只要畫上光點,就會變得華麗。

**一起畫畫看**

**先練習各種小物的畫法。抓到訣竅後,
再來挑戰自己想要的小物哦!**

# 畫出浪漫別緻的化妝品

所有女性都無法抗拒的化妝品！
可愛到拿來裝飾都超萌的化妝品，
形狀從俏皮到高雅，可說是千變萬化。
等到學會畫基礎形狀後，
再來加上自己喜好的花樣吧！

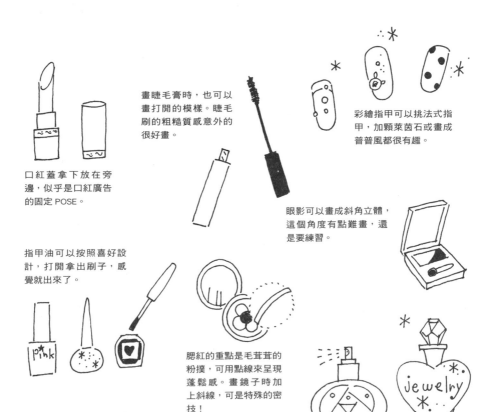

畫睫毛膏時，也可以
畫打開的模樣。睫毛
刷的粗糙質感意外的
很好畫。

彩繪指甲可以挑法式指
甲，加顆萊茵石或畫成
普普風都很有趣。

口紅蓋拿下放在旁
邊，似乎是口紅廣告
的固定 POSE。

眼影可以畫成斜角立體，
這個角度有點難畫，還
是要練習。

指甲油可以按照喜好設
計，打開拿出刷子，感
覺就出來了。

腮紅的重點是毛茸茸的
粉撲，可用點線來呈現
蓬鬆感。畫鏡子時加
上斜線，可是特殊的密
技！

畫化妝品的時候，直接打開、露出內容
物，會比只畫外殼更容易辨識。另外，
如果旁邊能點綴一些閃亮符號，看起來
會更浪漫哦！

只要會畫香水瓶的噴嘴，剩下就不
是問題。想設計得多浪漫都ＯＫ。

### 一起畫畫看

先嘗試畫出左邊的彩繪指甲。等熟悉畫法後,就盡情地在右邊
的指甲上貼上各色萊茵石,創造好看的彩繪吧!

先嘗試畫出左邊的香水瓶。等熟悉畫法後,在右邊的噴嘴下設
計出一款漂亮的瓶身吧!

# 療癒身心的浴室&安眠小物

**治療一天的疲倦，要靠舒服的泡澡和充足的睡眠。
接著，就來畫出這些放鬆時刻不可缺少的東西吧！
在這裡，要開始挑戰在插圖中加入人物囉！**

在充滿泡泡的貓腳浴缸中，露出臉孔和腳。用圓圈來表現泡泡的方式超 Good！

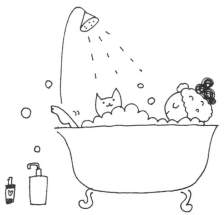

吹風機畫成側面比較簡單。梳子的鬃毛部分，可用直線呈現出立體感。

讓人物穿上浴袍吧！利用半圓表現凹凸不平的表面，呈現純棉毛巾布的質感。

畫浴室小物時，線條盡量簡潔。

這裡是重點

蒸氣、泡泡或水滴的圖案，可以有效呈現浴室的氣氛。

畫洗髮精和牙膏時可直接寫上名稱。利用壓嘴下的泡泡呈現使用中的感覺，插畫立刻就有了生命。

充滿女人味的細肩帶睡衣。荷葉邊的設計是重點。

直接替人物畫上眼罩，在構圖上更漂亮。

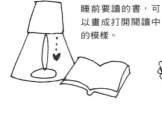

睡前要讀的書，可以畫成打開閱讀中的模樣。

縮起雙腳側睡的構圖，腳的部分可以加上動作或彎度。

替鬧鐘畫上眼睛和嘴巴，加上「zzz⋯」符號增添趣味。

**一起畫畫看**

**在泡泡浴中畫上人物，
或幫右邊女孩畫上眼罩。**

# 家裡的各種雜物

**除了煮東西，還有洗衣服、打掃、清洗等等……**
**家裡真的有好多事要做！**
**包括家具在內，一起來畫家裡的各種東西吧！**

### 洗碗盤

只要畫出盤子、海綿、
泡泡就行了。替海綿
加上眼睛嘴巴，或加
上閃亮符號，都能增
加可愛感。

### 縫紉

畫縫紉機前要先仔細觀
察，找到外形特徵。盡
量畫得越簡潔越好。

### 打掃

掃把前的落葉、噴霧
器前的水霧，都會幫
插畫表現出外形特徵。

### 洗衣服

在曬衣繩下畫衣物籃，還有水
珠滴答的落下。選擇繩子，反
而有種時尚感。先學會畫熨斗，
之後再加上燙衣板。

### 做家事的裝扮

替圍裙加上眼睛嘴巴，腰
帶像手一樣揮舞。有花色
的室內鞋比素色更好畫。

**家具**

沙發畫成斜角才會有立體感,簡
單的方形說不定反而好畫。不要
光畫傘架,最好可以連傘一起畫。

**一起畫畫看**

先照左邊練習畫家中雜貨及家具,
之後,再來挑戰自己喜歡的東西。

**以風物詩、活動為靈感，畫出充滿季節感可愛插畫吧！**

## 風物詩

**春天是讓人心情蕩漾的季節。**
**來畫出充滿生命力的春天植物及景色吧！**
**一開始，可以先全部模仿書中的構圖來做練習。**

### 植物

可以幫筆菜和竹筍畫上眼睛嘴巴，立刻可愛起來。

### 盆栽

在花盆上畫上新的嫩芽。用虛線代表澆水，花盆可加上「spring」字樣，添加字母要素。

### 原野上的花

讓蒲公英的種子四散，能表現出空氣感。油菜花和酢漿草也很可愛。

### 櫻餅

包上櫻花葉的橢圓形麻糬，要記得畫上豆沙內餡。重點是畫出葉子的鋸齒邊和葉脈。

### 野餐

只要畫出飯糰和水壺，馬上就具備野餐的氣氛。可以選擇風景鮮明的背景。

### 花朵 Icon

可將日本春天的代表花種，櫻花或梅花畫成 Icon。

### 落櫻之丘

在緩和的曲線上畫幾棵樹，再加上散落的櫻花瓣。天空畫上雲朵，表現出晴空萬里的模樣，讓構圖不會顯得孤寂。

### 春天的季節活動

**像女兒節、兒童節等重要習俗，都可以拿來當作靈感。**
**只要畫出節日特有的物品，就能簡單呈現活動的氣氛。**

### 女兒節

天皇與皇后的娃娃，重點在宮廷服及頭冠。熟悉畫法後，可以嘗試畫出整套雛人偶；三人官女及五人神樂也有一畫的價值。

### 賞花

櫻花瓣飄入酒杯裡，還有什麼場景比這個更有代表性呢！

### 開學典禮

背著書包的小女孩。按照 P.54 教過的全身圖技巧，再把身體和手腳縮短，就能畫出小孩子的感覺。

### 兒童節

隨風飄揚的鯉魚旗。補上小小的屋頂，節日氣氛整個滿分。

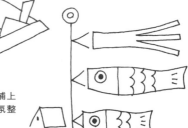

## 夏 Summer

### 風物詩

**在酷夏裡，最容易讓人聯想到雨水的涼爽氣息，
夏季野菜及水上活動，也是夏天才有的風景。
其他還有很多，我們都來試著畫畫看吧！**

### 下雨

如果覺得畫繡球花太困難，就先嘗試葉子上爬著蝸牛的構圖。或散落水滴代表「梅雨來了」。

### 蚊香

畫成漩渦狀，再冒出裊裊白煙，蚊香就完成了。

### 風鈴

將垂吊的短籤畫出彎角，旁邊再加上幾條代表風的斜線，彷彿就能聽到風鈴清脆的聲音。

### 麥桿帽子

用規則的細線畫出麥桿的質感，旁邊再加上貝殼，馬上讓人聯想到海邊。

### 金魚

不用畫得太仔細，只需畫出黑影，加上簡單的水草，就感覺很有味道。

### 螢火蟲

方型窗戶中畫一個芝麻形黑影，旁邊加上小點，螢火蟲就完成了。

### 冰棒

流汗的冰棒，伸出舌頭的模樣
超級可愛。

### 水果

與其畫整顆西瓜，不如畫
成切片會更像。櫻桃的線
條最好簡潔俐落，再加片
葉子點綴。

## 夏天的季節活動

**七夕和煙火大會，夏天的活動都很令人心動。**
**在廟會或祭典中常看到的遊戲或小吃，**
**更是畫成插畫的好對象。**
**等到能熟練地畫出風景，就要開始挑戰在裡面加入人物囉！**

### 七夕

畫完竹子，再加上大小短
籤，綁線可以省略。竹葉
用統一的圖樣，會比較有
安定感。

### 海水浴場

讓人聯想到海邊的救生圈。
加上海軍風格，讓救生圈形
象更立體。

### 煙火大會

利用圓圈、水滴和 × 的
組合，就能呈現煙火的
模樣。浴衣的畫法不太
一樣，要多練習。

### 祭典

團扇及裝在塑膠袋中的金
魚，是祭典的代表物品。再
加上螢火蟲，讓人彷彿感
受到夏夜的氣息。

秋 autumn

## 風物詩

**秋天總是令人多愁善感。**
**讓我們畫出藝術、美食、紅葉等秋天的象徵，**
**還有其他能感受到秋風的美麗情景吧！**

### 藝術之秋

在畫布前手拿調色盤的女孩。戴上貝雷帽，完全呈現藝術家風格！散落的枯葉用來強調秋天的氣息。

### 公園撿到的落葉

楓葉、銀杏、榛果等，都是秋天的公園能撿到的東西。隨興地散落在構圖中，就很有藝術的感覺。被蟲蛀的葉片也很有秋天的味道。

### 秋之味覺

圓滾滾的栗子兄弟，加上眼睛和嘴巴，就成為可愛插圖。烤蕃薯的重點在冒煙的蒸氣及樹枝。

### 蜻蜓

蜻蜓的特徵是大眼睛和 2 對翅膀。在尾巴用虛線畫出飛行軌跡，就感覺它們在空中優雅地飛翔起來了。

### 水果

梨子可以參考洋梨的形狀，比較不會被誤認成蘋果。最重要的是畫上點點圖案。葡萄的圓潤和葉片，要用心完成。

### 枯葉之丘

和 P.83 的「落櫻之丘」構圖幾
乎一樣。只是樹木剩下枯枝，
雲變成細長形，再加上散落的
枯葉，即完成秋日一景。和春
天的景色不同，很有北歐風情。

## 秋天的季節活動

**充滿食欲、運動、藝術、閱讀，秋天實在很忙碌！**
**可以畫的東西也很多，**
**建議可以將簡單的插畫靈活搭配，**
**說不定可以完成很漂亮的美景及構圖。**

### 運動會

在籃框周圍飛散的雙色球。
構圖簡單，就算沒有人物
也具備躍動感。

### 賞月

月亮、丸子、蘆葦草。簡單的三樣東西組合
在一起，就讓人聯想起坐在廊沿賞月的場景。
兔子搗糯米也是必備場景。只要味道有抓到，
就算身體沒什麼動作也ＯＫ。

### 讀書週

讀到一半的精裝書，上面
還夾著銀杏書籤。浪漫到
極點的情景。

### 萬聖節

大大的月亮和魔女。讓披
風一角伸展微翹，彷彿就
像飛了起來。南瓜和糖果
的組合也很絕妙。

# 冬

## 風物詩

在寒冷的冬天，「冬天的象徵」除了白雪之外，
還有其他讓人感到溫暖的東西，
每一項都可以用柔和的感覺畫出來哦！

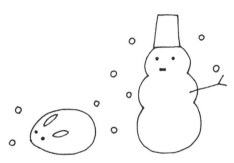

### 雪人

雪兔和雪人。不畫表情，是為
了呈現下雪的寧靜，周圍散落
的圓點雪，給人溫柔的感覺。

### 熱騰騰的飲料

冒著煙的熱飲，重點是乳
牛圖案配上「MILK」文字。
也可以畫成咖啡歐蕾。

### 燭台

燭火從外表就給人溫暖的
感覺。點燃的蠟燭更是引
出冬夜氣息的道具。

### 溫暖的衣物

毛衣類的衣服是冬天的必備用
品。將袖口或衣角畫成圓潤的
形狀，會給人溫暖的感覺。手
套與其畫成五指的，兩指的形
狀更好畫。

## 落雪之丘

在曲線上畫兩棵樹及房子，針樅樹十分有冬天的感覺，加上空中散落的圓點雪，冬日一景就完成了。加上房子的構圖，讓寒冷的風景生出一絲溫暖。

## 冬天的季節活動

**冬天的兩大節日，就是聖誕節和新年！**
**街上的景色會變得華麗，可以畫的東西更多了。**
**想畫什麼，就通通畫出來吧！**

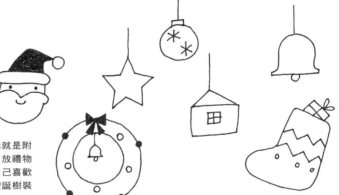

### 聖誕節

聖誕老公公的基本要素就是附毛球的帽子和白鬍子。放禮物的花襪子可以設計成自己喜歡的花色。聖誕花圈和聖誕樹裝飾都可以畫得精緻一點。

### 新年

在兩層橢圓形的年糕上放上橘子，就完成過年用的鏡餅。畫好橘子的訣竅，是加上點點加一片小葉子。把鐵網上烤得膨脹的年糕擬人化，來個嘴對嘴親吻，也很有溫馨的感覺。

### 情人節

繪畫的重點當然是愛心。只要綁上緞帶，寫上「St.Valentine's Day」，就馬上化身充滿愛意的巧克力。周圍飛散的愛心，是真誠的愛情表現。

 **想畫什麼就畫什麼～！**

# Part 3

插畫隨手畫之Ｑ＆Ａ

你知道怎麼將實物變成插畫嗎？
簡單畫出可愛插畫的訣竅又是什麼？
職業插畫家都用些什麼工具呢？
在這裡，我將一一回答可愛讀者們的疑問。
相信大家一定可以馬上學會更多的技巧！

# 多粗的筆，
# 才是最適合畫插畫的筆呢？

 **這要按照所畫的對象及素材做區分。**

筆，是畫插畫時最重要的工具。因此，選擇手感最好、使用起來最順的筆是最好的。不過，即使是畫同一個東西，只要換了不同的筆，表現出來的感覺就會完全不一樣。大家可以多多嘗試各種不同的筆，看看它們的筆觸，好增加自己繪畫的風格哦！

**0.35mm 的中性筆**
筆觸纖細，適合用來做細緻的描繪。因為線條清爽，所以也可以用來畫多重線條。

**0.5mm 的中性筆**
筆觸略粗，適合用來畫明顯清晰的線條，使用範圍很廣。推薦給插畫初學者。

### 彩色中性筆

筆觸順滑的一種中性筆。依顏色的不同，可製造夢幻或冷硬的線條感，有很多色彩可供嘗試。

### 色鉛筆

和原子筆或中性筆不同，線條較粗糙且分散，具有獨特的味道，特別適合用來表現溫暖柔和的畫風。粗細可藉由筆尖調整。

### 油漆筆

具有防水性，不會暈染，可在各種素材上作畫，因此十分方便。像是白色油漆筆，就可用在本書中許多深色背景的素材上，可製造出十分可愛的效果哦！

**黑色油漆筆**

**白色油漆筆**

## 請推薦可以做出可愛雜貨的密技及工具。

 **初學者可以挑戰花邊剪及紙膠帶。**

明明使用方法和普通的剪刀及膠帶完全一樣,卻能創造出超級可愛的效果。相信在 Part1 裡所介紹的可愛手作雜貨中,大家已經看到它們活躍的身影了。只要懂得利用這些工具,一定可以大大擴展自己的裝飾能力。

### 花邊剪

它可以剪出鋸齒、波浪或葉片邊緣的形狀,想要讓素材多點造型時可以使用。想要剪得漂亮,記得要從刀刃深處開始剪起。

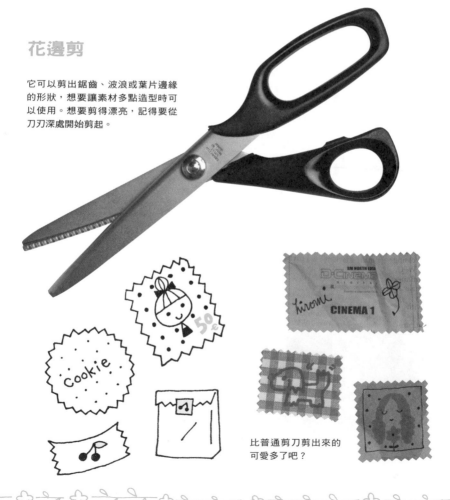

比普通剪刀剪出來的可愛多了吧?

## 紙膠帶

紙膠帶的花色及圖樣十分多樣，可以做為插畫的絕佳裝飾及輔助。特別值得推薦的是，它可以直接讓我們在上面畫畫。最適合拿來製作姓名貼紙。可隨貼隨撕、不沾黏的特性，讓它的便利度大增。

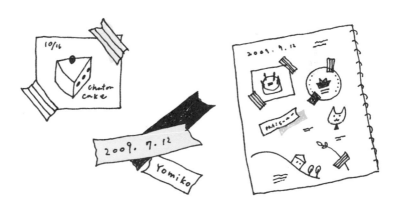

還可以搭配多種不同花色及圖樣哦！

 我想畫一些生活小物……
要怎麼開始呢？

 **先從你每天接觸的東西開始練習吧！**

如果你覺得生活小物很難畫，那麼，你一定都只是在腦袋中畫畫而已。
要知道，那些你所常用的生活用品，全都是依你的品味挑選出來的愛用
品。這些已不知被觸摸過多少次的物品，一定十分好畫，而且畫起來也
很有趣。首先，就先從觀察開始吧！

 每天喝水用的磨刻
玻璃杯。

媽媽送的茶碗。

 一見鍾情的幸運草
馬克杯。

能享受優雅下午茶的
紅茶杯。

工作上經常使用的文具。

 這裡
是重點

剛開始練習時，角度要固定，
不要變來變去。不需要一開
始就要勉強畫出立體的圖，
可以先簡單地描繪正上方或
側面的平面圖。

## 沒辦法輕鬆畫好插畫，
## 總是哪裡會卡住……

### 「SHIMADA 風格」的簡單插畫，就是先畫小小的圖。

由於圖案越大，錯誤會越明顯。因此，如果將圖縮小，只要特徵抓到了，就算線畫出去或歪了，也會顯得可愛。剛開始畫時，線條可能會歪斜或控制不住強弱，這些都不用在意。只要熟練了，你很快就能創造出屬於自己風格的插畫囉！

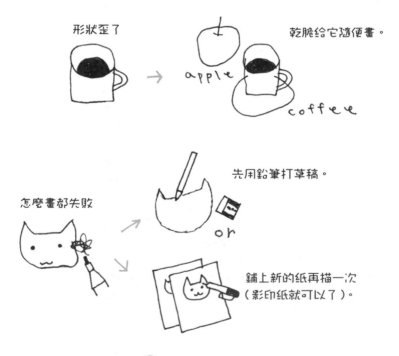

形狀歪了

乾脆給它隨便畫。

apple

coffee

怎麼畫都失敗

先用鉛筆打草稿。

or

鋪上新的紙再描一次
（影印紙就可以了）。

這裡
是重點

用輕鬆的方式握筆，就算線條有點歪也關係。
可以將歪斜或不穩的線條當作特色發揮，或畫
畫前先打草稿，都是不錯的方式。

# 畫實物時，
# 怎麼才能讓畫出漂亮的插畫呢？

 **先試著強調具有特徵的特別地方。**

譬如，在正方形上面加三角形，就成了一間房子；在長方形中間畫上許多規則的直條，就變成大樓。車子的話，就只是在一個盒子上增加兩個黑圓點，在車尾的地方加上符號，看起來是不是就像在街上跑了呢？

 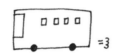

記得輪胎要畫得比較小。只要看起來像車子就行了，不必太在意畫得好不好。

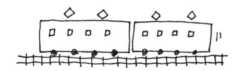

電車的特徵，就是鐵軌和集電弓。之後，只要畫個兩節連在一起，看起來就很像了。

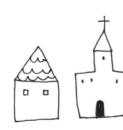

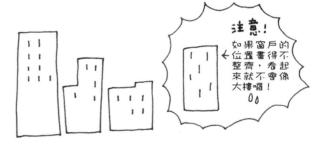

注意！
如果窗戶的位置畫得不整齊，看起來就不會像大樓囉！

簡單畫就行了。　　畫個教堂，就很有異國風情。

大樓通常有數不清的窗戶，記得畫直線的時候要排列整齊。

## 怎麼畫出簡單的風景畫？

**只要畫出遠近感，就會像風景畫了。**

聽起來似乎有點難，但其實很簡單，就是將近的東西畫得大一點，遠的東西畫的小一點而已。建築物或樹木就簡單幾筆帶過即可。首先，先畫出一條線當軸，再試著在上面畫出遠近的東西吧！

畫風景，就先從一條線開始。

近景畫大一點，遠景畫小一點，景深就出來了。

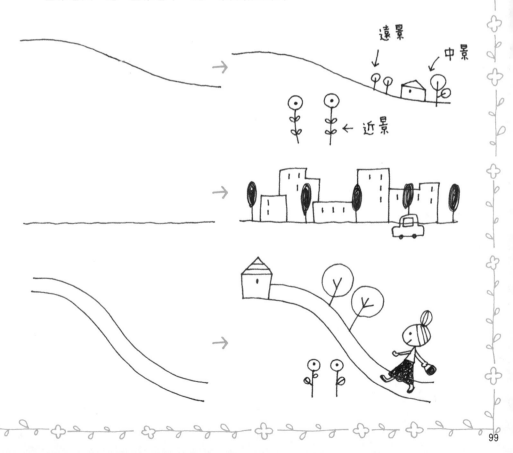

 ## 怎麼才能畫出
## 具有專業水準的插圖？

 **就是線條雖簡單，卻充滿了生命力。**

一個簡單的插畫，只要加上其他的要素，就能創造出獨特的世界感或
空氣感，讓單調的插圖變得有活力起來。這裡最重要的，就是要決定
加上何種要素，因此在添加東西之前，都要先在腦海裡想像一遍比較
好。

 ### 增添簡單符號的要素

活用 P.62 的「簡單符號」，在小雞旁邊做不同的
變化。同一個小雞的插圖，就變成完全不同的感
覺了。

### 依照畫面平衡增添要素

方框裡有一個揮手的小女孩，因為畫面看起來有些寂寞，又加了一隻貓。整體看起來似乎比之前平衡了一點。再加上窗簾和花朵之後，一幅從窗戶裡揮手的可愛插圖就完成了。

 →  →

想像時間的變化。

### 依照時間變化增添要素

只要在咖啡杯旁加上一些東西，就能明確地表現出時間。加上花朵時，在花的上方畫 5 條線，便代表了清晨的陽光；餅乾則代表下午茶時間。眼鏡及杯子上流動的蒸氣，則能讓人想像出悠閒的夜晚。

morning

afternoon

night

## 增添迷你童話的要素

在貓的腳邊加上毛線球，後面畫上代表滾動的圈圈。然後，在貓的頭上畫 3 條直線，用來代表「發現」的意思。毛線球中冒出的一段線，彷彿隨時都要跳到眼前一樣！

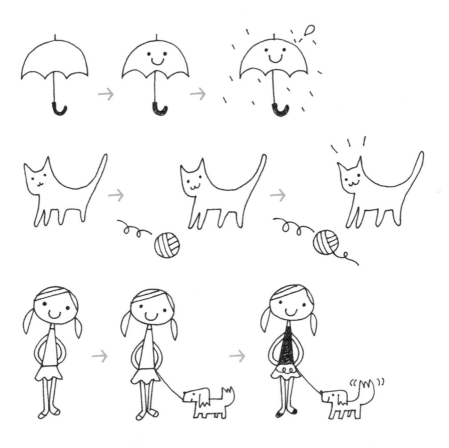

畫好插畫的訣竅……就是不斷不斷地練習。
這一點，我想不管是不是專家都會贊成。
有寫日記習慣的人，就專心在日記本上練習。
喜歡拍照的人，就在相簿的空白處裝飾插畫。
每次寫留言時，都記得附上搭配文字的插畫。
像這樣，一點點養成畫插畫的習慣，
是我最推薦的方法。

# 我的插畫日曆

把買過的、吃過的、四季各種活動都畫成插畫，
然後做成自己獨有的可愛手工月曆吧！
不管是剪下來貼在房間裡，
或夾在手帳中隨身攜帶都可以哦！

## 7

| Sun | Mon | Tue | Wed | Thu | Fri | Sat |
| --- | --- | --- | --- | --- | --- | --- |
| | | | 1 | 2 | 3 | 4 |
| 5 | 6 | 7 | 8 | 9 | 10 | 11 |
| 12 | 13 | 14 | 15 | 16 | 17 | 18 |
| 19 | 20 | 21 | 22 | 23 | 24 | 25 |
| 26 | 27 | 28 | 29 | 30 | 31 | |

# 1

| Sun | Mon | Tue | Wed | Thu | Fri | Sat |
|-----|-----|-----|-----|-----|-----|-----|
|  |  |  |  |  |  |  |
|  |  |  |  |  |  |  |
|  |  |  |  |  |  |  |
|  |  |  |  |  |  |  |
|  |  |  |  |  |  |  |

# 2

| Sun | Mon | Tue | Wed | Thu | Fri | Sat |
|-----|-----|-----|-----|-----|-----|-----|
|  |  |  |  |  |  |  |
|  |  |  |  |  |  |  |
|  |  |  |  |  |  |  |
|  |  |  |  |  |  |  |
|  |  |  |  |  |  |  |

# 3

| Sun | Mon | Tue | Wed | Thu | Fri | Sat |
|-----|-----|-----|-----|-----|-----|-----|
|     |     |     |     |     |     |     |
|     |     |     |     |     |     |     |
|     |     |     |     |     |     |     |
|     |     |     |     |     |     |     |
|     |     |     |     |     |     |     |

# 4

| Sun | Mon | Tue | Wed | Thu | Fri | Sat |
|-----|-----|-----|-----|-----|-----|-----|
|     |     |     |     |     |     |     |
|     |     |     |     |     |     |     |
|     |     |     |     |     |     |     |
|     |     |     |     |     |     |     |
|     |     |     |     |     |     |     |

# 5

| Sun | Mon | Tue | Wed | Thu | Fri | Sat |
|-----|-----|-----|-----|-----|-----|-----|
|     |     |     |     |     | Spring |     |
|     |     |     |     |     |     |     |
|     |     |     |     |     |     |     |
|     |     |     |     |     |     |     |
|     |     |     |     |     |     |     |

# 6

| Sun | Mon | Tue | Wed | Thu | Fri | Sat |
|-----|-----|-----|-----|-----|-----|-----|
|     |     |     |     |     |     |     |
|     |     |     |     |     |     |     |
|     |     |     |     |     |     |     |
|     |     |     |     |     |     |     |
|     |     |     |     |     |     |     |

# 7

| Sun | Mon | Tue | Wed | Thu | Fri | Sat |
|-----|-----|-----|-----|-----|-----|-----|
|     |     |     |     |     |     |     |
|     |     |     |     |     |     |     |
|     |     |     |     |     |     |     |
|     |     |     |     |     |     |     |
|     |     |     |     |     |     |     |

# 8

| Sun | Mon | Tue | Wed | Thu | Fri | Sat |
|-----|-----|-----|-----|-----|-----|-----|
|     |     |     |     |     |     |     |
|     |     |     |     |     |     |     |
|     |     |     |     |     |     |     |
|     |     |     |     |     |     |     |
|     |     |     |     |     |     |     |

# 9

| Sun | Mon | Tue | Wed | Thu | Fri | Sat |
| --- | --- | --- | --- | --- | --- | --- |
|  |  |  |  |  |  |  |
|  |  |  |  |  |  |  |
|  |  |  |  |  |  |  |
|  |  |  |  |  |  |  |
|  |  |  |  |  |  |  |

# 10

| Sun | Mon | Tue | Wed | Thu | Fri | Sat |
| --- | --- | --- | --- | --- | --- | --- |
|  |  |  |  |  |  |  |
|  |  |  |  |  |  |  |
|  |  |  |  |  |  |  |
|  |  |  |  |  |  |  |
|  |  |  |  |  |  |  |

# 11

| Sun | Mon | Tue | Wed | Thu | Fri | Sat |
|-----|-----|-----|-----|-----|-----|-----|
|     |     |     |     |     |     |     |
|     |     |     |     |     |     |     |
|     |     |     |     |     |     |     |
|     |     |     |     |     |     |     |
|     |     |     |     |     |     |     |

# 12

| Sun | Mon | Tue | Wed | Thu | Fri | Sat |
|-----|-----|-----|-----|-----|-----|-----|
|     |     |     |     |     |     |     |
|     |     |     |     |     |     |     |
|     |     |     |     |     |     |     |
|     |     |     |     |     |     |     |
|     |     |     |     |     |     |     |

# 結語

像是 E-mail 中，
如果可以加上「你好嗎？」的表情符號，
就能傳達出超越文字的情感。

像這樣，在信紙、禮物、小物等日常生活用品中，
隨意加上這些傳遞心情的插畫。
這些插畫的風格既簡單又可愛，
不拘泥、輕鬆隨意。
在零碎的空閒時間隨手一畫，
讓看到的人都能感到「會心一笑」。

什麼都可以作為繪畫的素材，
不必一定畫在紙上、不必特別去找特殊畫筆，
重要的是，要輕鬆愉快的去享受繪畫的樂趣。

讓朋友、家人、戀人，還有你的每一天，
都變得更快樂、更幸福的可愛插畫。
如果我能給這樣的你一點點幫助，
就是我最大的幸福了。

# 作者簡介

Hiromi SHIMADA

插畫家。畢業於節時尚美術學校。曾任職於廣告代理商，之後轉為自由插畫家。活躍於插畫專書、雜誌及廣告等領域。在料理、生活禮儀等和女性及家庭相關的插畫作品廣受好評。興趣為縫紉、料理和甜點製作。

NW 新視野 117

# 隨手畫插畫2，到處都可愛：生活實用篇
ゆるかわイラスト

作　　者：Hiromi SHIMADA
譯　　者：楊詠婷
編　　輯：段芊卉
校　　對：蘇芳毓、葉子華
出 版 者：英屬維京群島商高寶國際有限公司台灣分公司
　　　　　Global Group Holdings, Ltd.
地　　址：台北市內湖區洲子街88號3樓
網　　址：gobooks.com.tw
電　　話：(02) 27992788
E- mail：readers@gobooks.com.tw（讀者服務部）
　　　　　pr@gobooks.com.tw（公關諮詢部）
電　　傳：出版部　(02) 27990909　行銷部　(02) 27993088
郵政劃撥：19394552
戶　　名：英屬維京群島商高寶國際有限公司台灣分公司
發　　行：希代多媒體書版股份有限公司發行/Printed in Taiwan
初版日期：2012年1月

YURUKAWA IRASUTO
Copyright © 2009 by Hiromi SHIMADA
First published in 2009 in Japan by PHP Institute, Inc.
Traditional Chinese translation rights arranged with PHP Institute, Inc.
through Japan Foreign-Rights Centre/ Bardon-Chinese Media Agency
The traditional Chinese translation copyright © 2012 Global Group Holdings, Ltd.
All rights reserved.

國家圖書館出版品預行編目資料

隨手畫插畫. 2 , 到處都可愛：生活實用篇　 / Hiromi
Shimada著，楊詠婷譯.
-- 初版.-- 臺北市 ：高寶國際，2012[民101]
　　 面 ；　公分
譯自：ゆるかわイラスト

1.插畫　2.繪畫技法

ISBN 978-986-185-661-2(平裝)

947.45　　　　　　　　　　　　　　　　100021264